全国普通高等教育"十三五"规划教材
高等院校风景园林设计初步系列规划教材

造型基础·平面（第2版）

刘毅娟　编著

中国林业出版社

图书在版编目（CIP）数据

造型基础.平面/刘毅娟编著.—2版.—北京：中国林业出版社，2018.7（2024.12重印）
全国普通高等教育"十三五"规划教材　高等院校风景园林设计初步系列规划教材
ISBN 978-7-5038-9684-2

Ⅰ.①造… Ⅱ.①刘… Ⅲ.①造型艺术－高等学校－教材②平面设计－高等学校－教材 Ⅳ.①J06②J511

中国版本图书馆CIP数据核字(2018)第164166号

数字资源二维码

策划编辑：康红梅	责任编辑：田　苗
电　　话：83143551	传　　真：83143516

出版发行　中国林业出版社
（100009　北京市西城区刘海胡同7号）
E-mail：jiaocaipublic@163.com　电话：010-83223120 83143551
网　址：https://www.cfph.net

经　销	新华书店
印　刷	北京中科印刷有限公司
版　次	2010年5月第1版（共印1次）
	2018年7月第2版
印　次	2024年12月第2次印刷
印　张	9.25　　彩插　56
开　本	889mm×1194mm　1/16
字　数	297千字
定　价	56.00元

未经许可，不得以任何方式复制或抄袭本书之部分或全部内容。

版权所有　侵权必究

第2版前言

随着风景园林学科的发展，专业领域的扩展及知识结构的细化，高等院校风景园林设计初步之"造型基础"系列课程也随着时代的发展与时俱进。历经8年的教学实践与检验，深刻感受到传承与创新的重要性，立足于扎实的造型艺术基础理论，并与专业设计建立紧密联系，是本教材的核心价值，也是深受读者喜爱的重点，希望这种取法自然、总结规律、抽象美学思维模型，转换到专业设计中的理论与实践步骤能快速地提高读者的专业基础。

第2版教材的修订主要从3个方面入手：第一，强调自然造型原本，重视取法自然，通过自然形态选择、素描、意向抽象和简化抽象等一系列的造型训练，获得对自然造型原本的形象思维及表达；第二，结合教学改革的成果及学生创新作品，更换示范案例；第三，增加从平面构成到风景园林平面布局设计的研究案例等。通过梳理教材的内在逻辑和典范，使其条理清晰、表达准确、范例经典。本教材可给初学者提供系统的理论框架、方法及思维模式，专业设计人员也能从中获得启示和灵感。

教材的修订也是检验教学成果最有力的依据，衷心地感谢北京林业大学李雄副校长，园林学院王向荣院长、郑曦副院长及各位同仁的支持和帮助。感谢杨东、张玉军等同事在教材修订中提出的宝贵意见及范例。感谢在教学中提出意见和建议的学生，他们也提供了很好的见解、意见及范例。

教材中仍有疏漏之处，敬请各位专家、读者批评指正，提出宝贵意见。

刘毅娟
2018年4月

第1版前言

"造型基础"课程是风景园林、城市规划和园林等专业的专业基础课,主要内容包括平面构成、立体构成和色彩构成。随着风景园林等专业领域的扩展和知识结构的细化,教学内容也相应改革。但是,目前市场上与"造型基础"课程相关的教材大都难以系统地、科学地反映教学改革要求。本套教材基于风景园林专业学习"造型基础"课程的具体实践,把设计与基础教育紧密联系起来,并结合近期的学生优秀作品进行解析和论证。

本教材以"如何观察自然形态—自然形态的简化与抽象—自然形态的构成法则及造型基础的构成规律—抽象分析优秀风景园林设计作品的构成规律及造型的演绎过程—建立专业的造型思维模式—进行造型艺术的创作"的教学框架,通过大量的自然图集、分析图、结构图、案例及优秀作品等精简的图片,进行循序渐进、深入浅出的阐述,旨在培养热爱自然、取法自然、施法自然的思维观念,为今后的设计思维建立良好的造型能力。

本教材内容主要分为上、下两篇,分别从自然形态和平面构成的角度入手,探讨风景园林设计的平面造型艺术。上篇包括感悟自然形态、从自然形态到造型、风景园林中的造型基础3个章节,从感悟自然形态到造型原本,并扩展到对专业中平面造型的探讨,强调了自然形态给予我们的启示和如何从自然形态中获得造型原本。下篇包括形态的分类、形的基本要素及专业概念、形态的构成规律与应用、形态构成法则与大师作品分析4个章节,强调了平面构成在风景园林设计中的重要性,并结合大量优秀设计作品进行平面造型艺术的分析,其中实验促使理论与实践的完美结合。本教材条理清晰、图例准确、案例分析丰富,既可作为系统性的教学教材,引导学生进行观察、分析、判断、研究,鼓励学生独立思考和积极表达,培养学生长远的职业发展;又可作为自学用书,促进设计人员对现代风景园林设计观念的理解,并有利于激发其创造力。

本教材伴随着我的孩子的出生而诞生。在此,要真诚地感谢北京林业大学园林学院李雄院长及学院领导、同事的支持和帮助。感谢杨东、张玉军等同行在我教学困惑时所给予的帮助与支持。感谢在教学中提出意见和建议的学生,为完成本书,他们提供了很好的案例及样本。

由于时间仓促,经验不足,疏漏之处在所难免,敬请各位专家、读者批评指正,提出宝贵意见,使本套教材尽早完善。

<div style="text-align: right;">
刘毅娟

2010年1月
</div>

目 录

第2版前言

第1版前言

上篇　造型原本

第1章　感悟自然形态

1.1　自然与自然形态　2
- 1.1.1　自然
- 1.1.2　自然形态
- 1.1.3　自然形态的类型
- 1.1.4　自然美

1.2　解读自然形态　5
- 1.2.1　宏观
- 1.2.2　微观
- 1.2.3　扩大视域
- 1.2.4　改变视角
- 1.2.5　剖视
- 1.2.6　图式分析
- 1.2.7　扩张力与空间

1.3　自然的启示　11
- 1.3.1　形态联想
- 1.3.2　意象再现
- 1.3.3　模仿自然形态
- 1.3.4　模拟自然形态
- 1.3.5　仿生

第2章　从自然形态到造型

2.1　写生自然形态　16
- 2.1.1　素描
- 2.1.2　写实
- 2.1.3　速写

2.2　抽象自然形态　17
- 2.2.1　意象抽象
- 2.2.2　简化抽象
- 2.2.3　绝对抽象

2.3　造型演绎　23
- 2.3.1　对荷塘的观察、分析和形态抽象
- 2.3.2　螺类生物形态的演绎过程

2.4　实验　30
- 2.4.1　实验1：抽象自然形态
- 2.4.2　实验2：抽象校园的树木

第3章　风景园林中的造型基础

3.1　造型基础产生和发展　39
- 3.1.1　造型基础
- 3.1.2　造型基础产生的时代背景和发展历程
- 3.1.3　包豪斯学派和造型教育体系的形成
- 3.1.4　时间构成的探索

3.2　风景园林中造型艺术的设计演变　48
- 3.2.1　艺术思潮的影响
- 3.2.2　大地艺术的影响
- 3.2.3　多元化发展

下篇　平面构成与风景园林平面布局

第4章　形态分类

4.1　几何形　54
- 4.1.1　方形模式

4.1.2 三角形模式
4.1.3 圆形模式

4.2 自然形 60
4.2.1 蜿蜒的曲线
4.2.2 自由螺旋线
4.2.3 卵圆形
4.2.4 不规则折线形
4.2.5 折曲线形

第5章 形的基本要素

5.1 基本要素的概念形象 66
5.2 基本要素的视觉形象 67
5.3 基本要素的特征 69
5.3.1 点
5.3.2 线
5.3.3 面
5.3.4 平面化的体

5.4 实验3：以形的基本要素解读风景园林的平面布局图 83

第6章 形态的构成规律与应用

6.1 基本形与骨格 92
6.1.1 基本形
6.1.2 骨格

6.2 形态的构成规律与应用 96
6.2.1 重复构成
6.2.2 特异构成
6.2.3 渐变构成
6.2.4 发散构成
6.2.5 聚集构成
6.2.6 分割构成

6.3 实验 117
6.3.1 实验4：基本形的构成练习
6.3.2 实验5：重复构成、特异构成、渐变构成、发散构成、聚集构成、分割构成
6.3.3 实验6：综合构成
6.3.4 实验7：以构成的语言解读风景园林平面布局

第7章 形态构成法则与风景园林平面布局分析

7.1 对称与均衡 146
7.1.1 对称
7.1.2 均衡
7.1.3 对称与均衡在风景园林中的应用

7.2 统一与变化 151
7.2.1 统一
7.2.2 变化
7.2.3 统一与变化在风景园林中的应用

7.3 相似与对比 154
7.3.1 相似
7.3.2 对比
7.3.3 相似与对比在风景园林中的应用

7.4 节奏与韵律 158
7.4.1 节奏
7.4.2 韵律
7.4.3 节奏与韵律在风景园林中的应用

7.5 比例与尺度 163
7.5.1 比例
7.5.2 尺度
7.5.3 比例与尺度在建筑和风景园林中的应用

7.6 实验 167
7.6.1 实验8：以情感为主题的平面构成
7.6.2 实验9：综合分析风景园林的平面布局

第8章 从平面造型到风景园林平面布局设计

8.1 风景园林平面图设计与黑白平面布局图 186

8.2 实验10：校园一角的黑白平面布局设计 186

参考文献

上篇 造型原本

第 1 章 感悟自然形态

- 自然与自然形态
- 解读自然形态
- 自然的启示

1.1 自然与自然形态

1.1.1 自然

说起自然,人们会想到什么呢?旷野中盛开的花、树梢上鸣叫的鸟、山间奔流的清澈小溪,还是浩渺宇宙中的点点星光,又或是云雾雨雪、惊雷闪电、七色彩虹?总之,狭义的自然在人们的观念中通常指的是天然形成的物质、环境或天然存在的现象,与人工的含义正好相反。

自然界处于不断的变化和运动中,这些变化和运动都遵循一定的自然规律。四季更迭、昼夜交替,以及生物体的生长发育、新陈代谢,还有生物在进化过程中的优胜劣汰,这些都是自然规律的表现。

1.1.2 自然形态

自然形态是自然事物所呈现出的形状和状态,其产生主要受进化选择、生存环境及物理法则的影响。这些影响并非单独作用,而是互相渗透、共同作用,从而导致某种自然形态形成,并潜移默化地影响人类的视觉习惯和审美情趣。

(1) 进化选择对自然形态的影响

自然界中动植物呈现的形态是在自然进化的各种压力中形成的。"物竞天择,适者生存",以某种形态存在的生物如果更能顺利生存繁衍,这种形态则一代代保留下去;反之则会在进化中被淘汰。

例如,动物的形态变化有两种趋势,一种是伪装形态;另一种是醒目形态。伪装形态是与周围环境融为一体的形态,可以保护自己不被天敌发现。如叶虫、蝗虫、螳螂等动物的形态,就属于伪装形态。相反地,醒目形态则是为了吸引注意力或发出警告。如刺蛾幼虫的鲜艳色彩是为了警示身上毛刺的毒性,雄性孔雀的漂亮外表是为了吸引雌性孔雀(图1-1)。

伪装形态

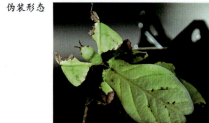
像是一片叶子的叶虫

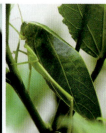
像叶子的蝗虫

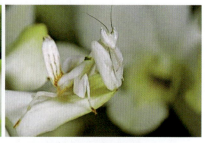
马来西亚的兰花　看上去就像一朵兰花

醒目形态

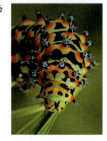
刺蛾幼虫的鲜艳色彩警示身上毛刺的毒性

雄性孔雀

图1-1　伪装形态和醒目形态

(2) 生存环境对自然形态的影响

自然形态还受到其生存环境的影响。外力是通过内力起作用的。环境对自然形态的影响是一种外力的影响，是自然形态变化的条件；自然物本身的生命力才是其形态产生变化的内力。自然物在与自然环境的抗争、磨合、适应的过程中，产生形态上的改变，这就是生存环境对自然形态的影响过程。

一个相当常见的例子是"一方水土养一方人"，不同地域人们的形态特征与地域环境关系十分密切。寒冷而相对缺乏日照的高纬度的欧洲主要分布着体毛茂密、瞳色发色肤色较浅的白色人种；炎热干旱日照多的低纬度的非洲主要分布着体毛稀少、瞳色发色肤色都很深的黑色人种；中纬度的亚洲则主要分布着黄色、棕色人种（图1-2）。

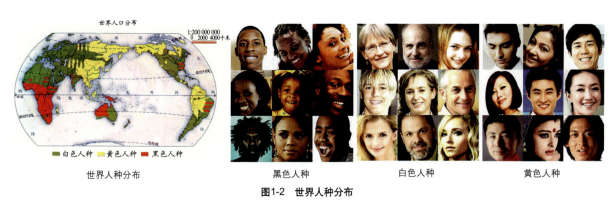

图1-2 世界人种分布

(3) 物理法则对自然形态的影响

自然形态的产生依赖和遵循一定的物理法则。向水中扔石头，就能看见水面振动形成的各种涟漪和波纹，叶片的排列顺序能保证大部分叶子都得到阳光，蝴蝶、鸟类的翅膀对称以保证飞行时的平衡，等等（图1-3）。

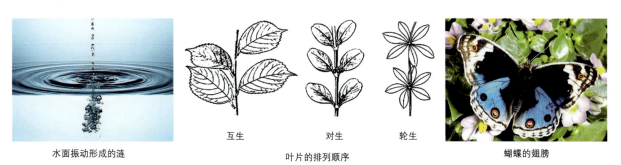

图1-3 物理法则对自然形态的影响

1.1.3 自然形态的类型

地球上生存着几十亿人，可以按性别分为男人和女人，也可以按肤色分为黑种人、白种人、黄种人，或按国籍分为中国人、美国人、德国人、俄国人等。同样地，在自然形态中也存在着各种类型的划分。在本小节中，我们将自然形态的类型按照是否有生命力划分为有机形态和无机形态（图1-4）。

有机形态　　　　　　　　　　　　　　　　　　　　　　　　　　无机形态

图1-4　有机形态和无机形态

(1) 有机形态

有机体是具有生命力和生长感的形体。人体是最典型的有机体，男性人体有刚直之美，女性人体有柔曲之美。"生命在于运动。"人与动物的运动是显而易见的，行走、奔跑、跳跃、舞蹈，血液在血管中奔流、心脏在胸腔中搏动，都是运动的形式。植物从小到大的生长，花朵的绽放，种子的发芽也是运动，是生命力的展现。

有机形态是有机体的形态，具有动态美。有机形态对外界环境有着很强的适应性。鸟类翅膀和尾翼的形态决定了其飞翔的能力，海洋生物如海豚的流线型形态能够减小游动时水的阻力。鸡蛋的曲面形蛋壳有助于从外部保护蛋壳不被压破，但小鸡出壳时从内向外却很容易把蛋壳破开。

(2) 无机形态

无机形态是无机体的形态。无机体是无生命力的、静止的，如游移的雾气、悬浮的云朵、嶙峋的怪石、卵石、垂挂的瀑布、拍打礁石的波涛等。这些无机体的无机形态大部分是偶发的、不规则的，其形态本身可能并无意义，但能够给人生动的感觉。

1.1.4　自然美

长久以来，美就是人类生活与艺术的不朽主题。美学家们对美这一哲学主题进行过许多探索，艺术家们在表现美方面做过许多尝试。在自然中寻找与发现美，是其中相当重要的课题。

靠狩猎打鱼和采摘果实为生的原始人最初并未认识到自然美。在人类改造自然的漫长过程中，人们才逐渐认识到自然美的存在。人类最先认识的是自己，接着才是动植物。养殖业产生后，人们接触动物较多，开始将动物的形态用于装饰；接下来，种植业的发展让人们开始对植物有了更多了解，植物的形态也逐渐成为装饰的内容（图1-5）。绘画与文字等的出现，使人们对自然美的理解与表达更上一个新台阶。科学的发展也为人们对自然美的认识增添了更多前所未有的手段，让人们可以从微观的角度、数学的角度了解神奇的自然美。

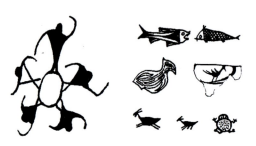

图1-5　原始人画的人物和动植物

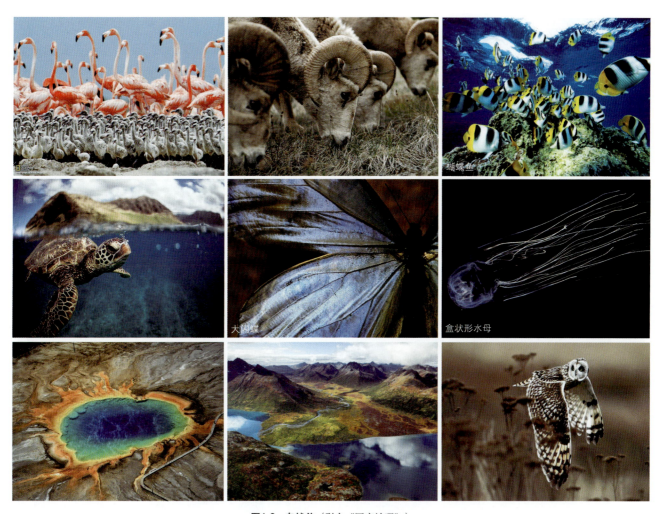

图1-6 自然美（引自《国家地理》）

总之，自然美是自然所具有的打动人类精神世界的力量。无论是摄影对自然美的瞬间捕捉，绘画对自然美的描绘，还是诗歌对自然美的歌颂，都是人们热爱自然美的表现，是人们对自然美的理解和认识（图1-6）。

1.2 解读自然形态

面对自然中无穷无尽的美，我们需要有一双善于发现美的眼睛，以便解读自然形态。下文将从以下几个方面——宏观、微观、扩大视域、改变视角、剖视、图式分析、扩张力与空间，对自然形态进行解读。

1.2.1 宏观

用宏观的方式观察，即不被自然物象的具体形象和细节所迷惑，而是用整体和全局的眼光观察自然。在对自然物进行宏观观察时，人们往往带着自己的主观感受。在观察的过程中，自然物从客观存在的物象转化为人们心中存在的意象。

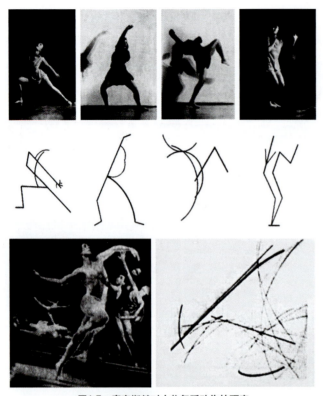

如观察一棵杨树时,不去看它具体的分枝、色彩、肌理等形态,而是宏观把握杨树那挺拔、耸天的气势和坚硬的力度;观察海浪时,不去看它具体的浪高、浪纹、涨落等形态,而是捕捉其汹涌的气势和涌动的力量。康定斯基对人物舞蹈动作的研究,即采用宏观的观察方法(图1-7)。用宏观的方法观察自然,是从自然中汲取美与创造灵感的常用方法。

1.2.2 微观

用微观的方式观察,即仔细观察自然物体,去探究那些美丽的细节,如蝴蝶翅膀上的繁复图案、叶子上的叶脉韵律(图1-8)、木材石材的纹理走向等。宏观把握自然物整体的美相当重要,善于发现细节处的美也很重要。

图1-7 康定斯基对人物舞蹈动作的研究

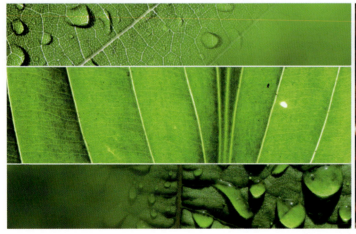

图1-8 微观观察叶子的叶脉

1.2.3 扩大视域

随着科技的进步,人们可以借助于科学手段,超越肉眼的局限看到更加丰富多样的物体内部结构或自然物,大大扩大了观察的视域。例如,显微摄影让人们看到细微的形态;红外线或X射线摄影可以透视物体的内在构造;摄像的技术让人们感受到世界万物的运动规律,如植物的生长过程、天空的变化规律;利用望远镜或天文摄影可以清晰地看到宇宙景象等(图1-9)。

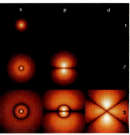

| 哈勃望远镜看到的太空 | 水星上的红色大涡 | 二角盘星藻 | 氢原子电子云 |

图1-9　扩大视域

1.2.4　改变视角

日常生活中人们观察物体的视角都是相对固定的。我们总在俯视比自己低矮的物体，平视和自己差不多高的物体，仰视比自己高的物体，等等。而对同样的物体从不同视角进行观察时，得到的视觉感受会有所不同（图1-10）。如可以把视角改变得再夸张一些，就像埃舍尔的作品，模仿球体镜面对客观形态产生扭曲效果，仿佛透过门上的猫眼看世界，也能得到很多有趣的形态，或通过锻造改变镜面反射的凹凸变化，形成哈哈镜的反射变化成像等，都会获得意想不到的效果（图1-11）。

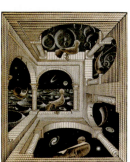

| 俯视 | 仰视 | 平视 | 多视角 |

图1-10　改变视角

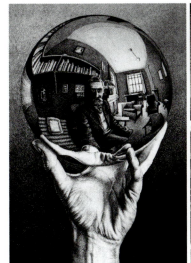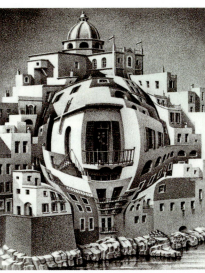

| 埃舍尔作品《反射球体与手》 | 埃舍尔作品《阳台》 | 哈哈镜 |

图1-11　夸张变形视角

1.2.5 剖视

对自然物的观察，除了转换视角，还可以解剖开进行观察。自然物内部形态的生动结构，在外观形态中未必能够显现出来。当纵向剖开一个番茄，可以看到似磁力线的结构；当横向剖开一个橙子，可以见到放射状的橙瓣；当砍断树干，可以见到一圈圈的年轮，等等（图1-12）。

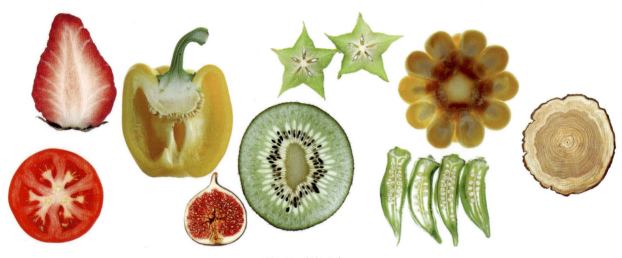

图1-12　剖视观察

1.2.6 图式分析

图式是对形态的本质进行的高度概括和抽象。对自然物内部结构的观察和理解，是概括自然形态本质的基础和前提。在剖视的基础上，可以得到图式分析的观察方法。

通过分析自然形态的图式，探究其本质及形成根源，可以总结出自然形态构成的一般规律。图式分析是逻辑、科学、系统的观察方法。对图式的观察、分析与表达，是比例、模数、节奏、韵律、对称、平衡、对比、张力、统一与变化的综合，同时与具有某种特色和倾向的构成相关联。

例如，黄金比例存在于许多自然形态的图式中（图1-13），因而常被看作美的标准。鹦鹉螺的图式依据黄金矩形绘制而成的对数螺旋线。松果的每颗种子都同时属于2条螺旋线，8条螺旋线沿顺时针方向旋转，13条螺旋线沿逆时针方向旋转。8∶13即1∶1.625，非常接近1∶1.618的黄金分割比率。从达·芬奇的人体比例图式中可以看到，具有完美比例的人体的身高与伸展开的手臂长度是相等的，人体的高度与伸展开的手臂长度形成的正方形将人体围住，而手和脚正好落在以肚脐为圆心的圆上，在此体系中，人体在腹股沟处被等分为两个部分，肚脐则位于黄金分割点上。另外，还有理论上无限放大、无限可分的分形（图1-14），大量存在于植物生长和雪花形成的图式中。

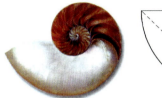 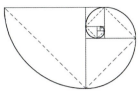

螺的对数螺旋线图式　　　　　　　　　松果种子的黄金分割比率

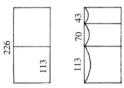

勒·柯布西耶的人体模数体系

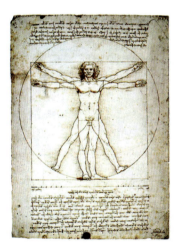 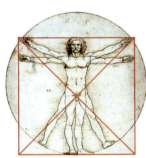 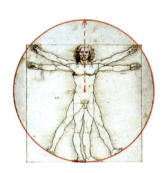 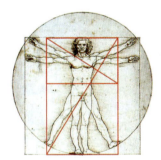

达·芬奇的人体比例图式

图1-13　黄金比例相关图式

科赫雪花曲线

图1-14　分　形

1.2.7 扩张力与空间

所有的生物都不是孤立地存在于自然界中。在遵循自然规律的同时，生物会依据自己的生存需要，不断地扩展生存空间，同时产生各种各样的自然形态。森林中，每株乔木都奋力长高，以获得更多的阳光，在这样的生存竞争空间中，产生了各种各样的乔木形态。石缝中的植物努力向外生长，呈现出挣脱束缚的放射状形态。

研究自然形态时，应考虑与该形态相关的所有空间因素。空间包括内部空间和外部空间。一方面，形态内部存在扩张的力。生物的进化历程使生物呈现多样化形态，如海星、扇贝、枫叶等都展示着生命的内部张力（图1-15）。另一方面，形态与外部空间之间具有相互作用力。如空旷场地上有一棵馒头柳，由于不受周边环境的制约，内部各方向上力的均衡使形态均衡与饱满；在树的向阳处建一栋房子，生命的运动会驱使馒头柳不断地朝有利的方向伸展扩张，使形态富于张力感与生命感；当树的旁边又种上不同高度和品种的树木时，生命的运动再次让它朝有利的方向伸展扩张，各方向上的力产生争夺，呈现不规则外形（图1-16）。思考这些扩张力在空间中如何起作用，有助于把握该形态传达出的感觉。

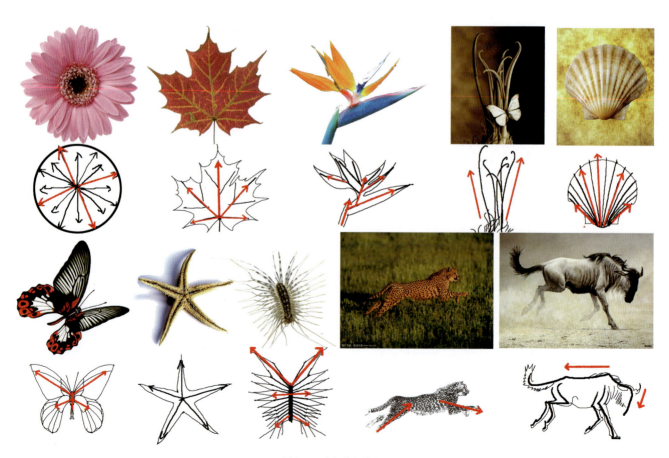

图1-15　内部空间的力

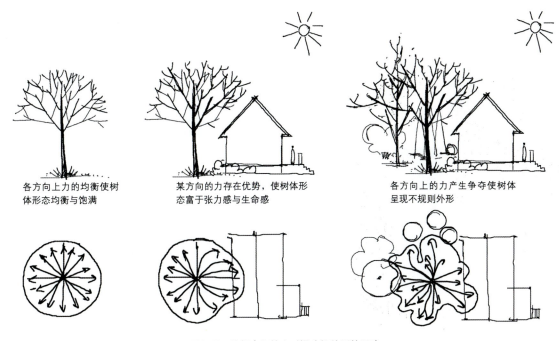

图1-16　外部空间的力对馒头柳外形的影响

1.3　自然的启示

自然形态自古以来就是人类造型活动的灵感来源，从自然形态中得到启示并创造的艺术和设计数不胜数。形态联想、意象再现和仿生是人们从自然形态中得到启示、进行设计的3种途径。

1.3.1　形态联想

形态联想是由当前感知的事物形态想到有关的另一种事物形态，或由此又联想到其他的事物形态。联想的结果与人们的日常经验有关。对形态进行联想不仅是审美过程中的特殊认知方式，也是艺术造型设计中的重要手法。

对形态的联想包括类似联想、对比联想和意义联想。

(1) 类似联想

类似联想是由一件可感知的事物形态，联想到接近或类似的其他事物的形态。我国明清时期的瓷器葫芦瓶、蒜头瓶、石榴尊、将军罐等都是对形态的类似联想。在韦斯顿的摄影作品中，也能看到许多类似联想的例子。从卷心菜的形态，可以联想到绵延的山脉；青椒的形态酷似人体发达的肌肉；交叠双腿的人体就像是贝壳（图1-17）。

(2) 对比联想

对比联想是由某种事物联想到与它相反特点的事物形态，如在烈日下联想到凉爽的冰块雪山，在严冬的冰雪中联想到火焰等。

《青椒》　　　　　　　　　　　　　　　　　　　　　　　　　《蒂娜的裸体》

《卷心菜》

图1-17　韦斯顿摄影作品中的类似联想

(3) 意义联想

意义联想泛指看到某物象，联想到其他与之相近的事物。如看到具有动势的自然形态，产生"动感"的联想；看到具有生命力的自然形态，产生"生命"的联想；看到具有力度、厚重的自然形态，产生"力度"的联想。

1.3.2　意象再现

自然形态是人类艺术形式取之不尽的素材。文艺复兴时期，达·芬奇根据"我们的一切知识都来源于知觉"这一基本观点分析了绘画与自然的关系：自然是绘画的源泉，绘画是画家心里的自然，是借艺术手段再现的自然。19世纪末的新艺术运动强调对自然形态的装饰化再现。20世纪初兴起的印象派运动及后来的后印象派运动又将对自然物象的表现分为了两派：一类借助对自然的空间光影分析，以莫奈、塞尚及点彩派为代表；另一类更忠实于自我的直觉表现，代表人物是梵·高、高更、卢梭等。

1.3.3　模仿自然形态

模仿自然形态，是从自然形态中得到启发，抽象出该形态最能打动人们的内容，将其体现在设计创造当中。在许多设计中都可以看到对自然形态的模仿。模仿的内容可能是湖面的轮廓线，也可能是生物骨骼的结构（图1-18）。

1.3.4　模拟自然形态

模拟自然形态重在对自然形态的功能性的重现，是从自然中得到设计启示，让自然形态为开启巨大想象空间的方法。如飞机因人类想模拟鸟的飞翔而诞生；为模拟鸭子和蛙类的游泳，人类发明了脚蹼，等等。

芬兰"千湖之国"自然地理风貌

"Savoy"花瓶
阿尔瓦·阿尔托

公山羊卷曲的角

爱奥尼柱顶端的装饰

比目鱼纤细的曲线骨

里昂萨托拉达火车站
圣地亚哥·卡拉特拉瓦

马蹄莲卷曲的花瓣

女帽 菲利普特里西

脊椎动物的胸骨构造

米尔德里德库 教堂 费·琼斯

榴莲

新加坡文化艺术活动中心

图1-18 模仿自然形态的设计

从"生存说"的形态设计观念来看，人类在制造用具之前，一定从自然物中发现了适合做用具的事物。在文艺复兴时期，达·芬奇为了制造飞行器，研究了鸟。可在当时无论如何精细，都不能因此设计制造出飞机。随着技术的进步，通过对鸟的形态、功能和构造的研究，人们制造出机械的飞行器，并进一步发展成现在的飞机（图1-19）。自然的启示给人们带来了极大的想象空间。

1.3.5 仿生

仿生是对自然形态最彻底的理解和借鉴。以生物界某些生物体功能组织和形象构成规律为研究对象，探索科学而自然的建造规律，并通过这些研究成果的运用来丰富和完善建筑或设计的处理手法，促进建筑形体结构及功能布局的高效设计和合理形成（图1-20）。

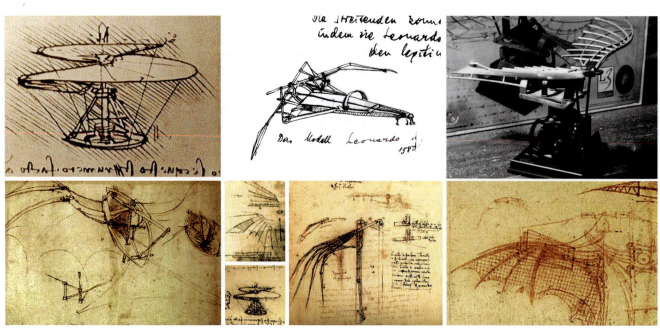

图1-19 达·芬奇模仿鸟的结构设计的飞行器

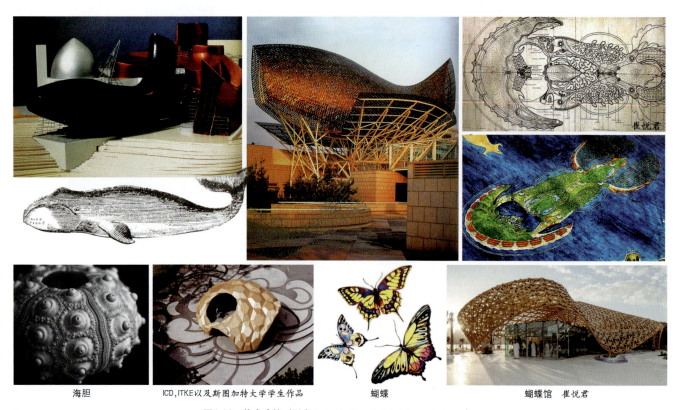

海胆　　　　ICD,ITKE以及斯图加特大学学生作品　　　　蝴蝶　　　　蝴蝶馆　崔悦君

图1-20 仿生建筑（引自Animals Symbol／Gehry Partners）

上篇 造型原本

第 2 章　从自然形态到造型

2.1 写生自然形态

写生是将眼睛看到的自然形态在笔下再现出来的过程，是进一步把自然形态的特征、结构和不同角度下的状态等尽可能详细如实地记录下来的过程。虽然客观的自然形态很复杂，但经过写生这一步骤之后，就如同被消化过的食物，变成容易吸收和理解的内容。写生一方面训练观察的能力，另一方面训练表达的能力，这是摄影不能完全替代的。

写生的方法很多，主要有素描、写实和速写（图2-1）。这3种方法在提高造型能力方面的作用稍有不同。

2.1.1 素描

素描重于线条的表现，以线条的粗细轻重来描述物体的明暗深浅，通过色阶、明暗光影来突显主题，在微妙的明暗关系中展现物体的立体感，但不考虑色彩的色相和纯度关系。

素描一般用作学生提高造型能力的基本写生练习，或用于素材的收集记录和整理、局部草稿绘制等。

2.1.2 写实

写实是对客观对象如实的表现。

写实并不是追求完全的真实，可以在写实过程中对客观自然形态进行取舍、移置、空间调整等，从而更真实、更集中、更典型、更艺术化地表现客观对象。

2.1.3 速写

速写是一种快速表现的写生方法，仅勾勒出形态轮廓，而不加绘色彩、肌理、光影等细节。

对于学习艺术的入门者，速写是大量练习绘画技巧、培养和观察美感的日记。对于设计师而言，速写更是记录与说明创意的重要表达工具。

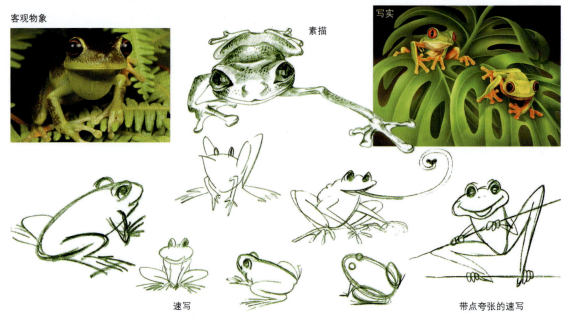

图2-1 写生自然形态

2.2 抽象自然形态

抽象表现是相对于具象表现，对形态的另一种归纳方式，抽象表现能使我们摆脱现实形态的束缚，更直接地表达情感与思想。

抽象表现有3种类型：意象抽象、简化抽象和绝对抽象。

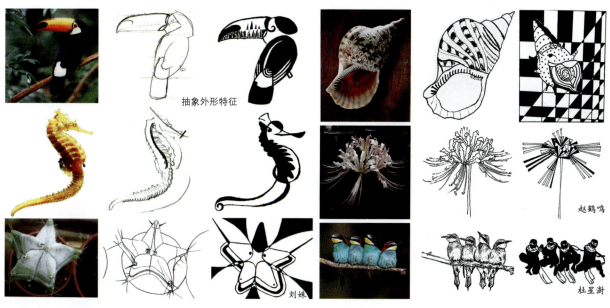

图2-2 意象抽象的抽象过程（1）（学生作品）

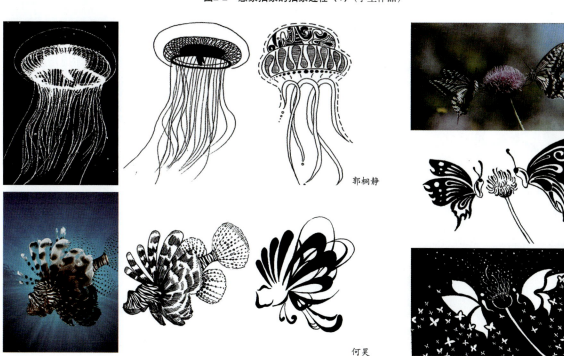

图2-3 意象抽象的抽象过程（2）（学生作品）

2.2.1 意象抽象

意象抽象是从现实世界的物质形态中凝炼出的存在于人的心里或思想里的一种感知形态。依据造型原本带给人的感受，在视觉、触觉、听觉、味觉、感觉等的体会过程中，进一步观察分析其外形特征、结构特征、运动规律、比例关系、生存状态等，在与人的思想共鸣中加以拟人或夸张，进而进行视觉化的意象呈现（图2-2至图2-4）。

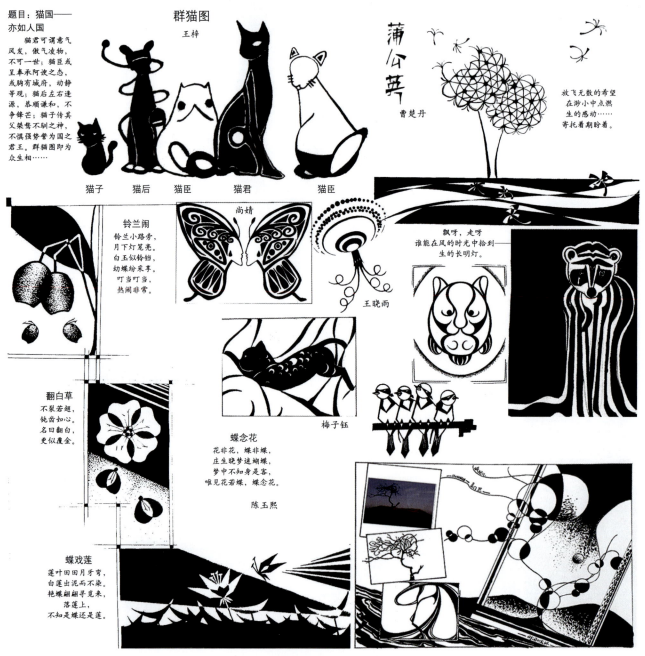

图2-4　意象抽象作品大拼合（学生作品）

2.2.2 简化抽象

对自然形态的简化抽象遵循平整化或夸张化原则。平整化使构图统一、造型规整,剔除多余细节,强调对称重复、韵律节奏等形式美的基本法则,使结构清晰明确。夸张化加强原形态的特征差异,利用分离、倾斜夸大原形的模糊特质,使形态鲜明化,对比明确(图2-5至图2-8)。

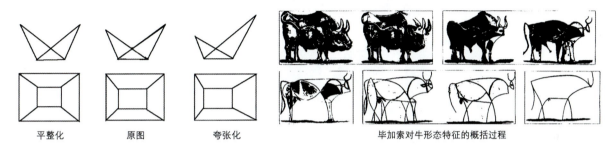

图2-5 以毕加索的牛的变体为例说明平整化和夸张化抽象

图2-6 平整化的简化抽象过程(学生作品)

图2-7 夸张化的简化抽象过程（学生作品）

图2-8 简化抽象大拼合（学生作品）

2.2.3 绝对抽象

绝对抽象是抽取一切感觉印象，只剩下符号化或概念化的纯粹形态的过程。

(1) 形态的符号化

符号是对自然形态高度抽象概括的表现，可分为象形文字符号、指示符号和意义概念符号等（图2-9）。汉字是世界最古老最优美的文字之一，有6000多年历史。从最早的彩陶汉字初型到篆、隶、行、楷、草等多种书体演变，汉字充分体现了客观形态的象形符号化演化过程。少数民族中的玉龙纳西族的东巴文，约1300个基本字符，被誉为"世界上唯一保存完整的活着的象形文字"（图2-10）。鲁道夫·海恩姆在《艺术与视知觉》中这样描述艺术的简化过程："当再现过程不再拘泥于事物本身的形状时，向简单形象生成的趋势就获得了自由作用的机会……当生成的简化形象远远脱离了多样性的自然时，这种形象便获得了自由，因而也就产生出规则、对称的集合样式。"2008年，在中国举办的奥林匹克运动会的徽标和体育图标设计，在象形文字的基础上加入指示符号的功能并具有一定的意义，充分展现出华夏文明的视觉符号形象（图2-11）。

图2-9　形态的符号化

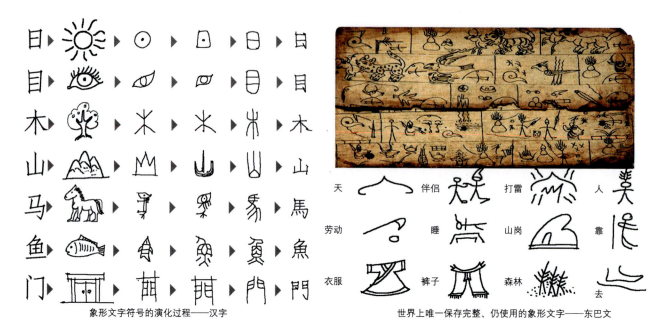

图2-10 象形文字符号

图2-11 北京奥运会体育图标及运动会的徽标

(2) 形态的概念化

形态的概念化是对形态的终极抽象。当对自然形态进行一系列的抽象后，发现其结果都可以由点、线、面的概念化图形来概括。掌握概念化的形态后，即可创造出非常复杂的形态。

2.3 造型演绎

同一自然形态，以不同的抽象手法进行表现，可以获得不同的视觉效果。自然形态的客观性，并不能束缚表现形式的主观性；具体形态的真实性，并没有限制视觉语言的创造性。

2.3.1 对荷塘的观察、分析和形态抽象

(1) 观察荷塘景象

通过意向观察、写生、摄影，感受荷塘景象，记录心动的瞬间（图2-12）。

图2-12 客观物象的荷塘景象

进一步观察，在不同的季节、气候与时辰等自然条件下荷塘景象各异：仲夏的叶片丰满而阔大；深秋的残荷枯裂卷曲、支离破碎，形态非常丰富；初冬的荷塘中荷叶谢尽，但折弯的秆茎呈现出单纯的线条，或表现为三角形、梯形，或匍匐在水面，或与水中倒影构成新的图形（图2-13）。

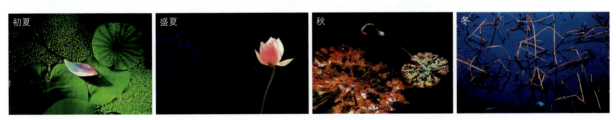

图2-13 不同季节的荷塘

走进荷塘，近距离或改变不同视角进行深层次观察，其形态规则而富于变化，平摊的叶面浮于水面时几近标准圆形，中间比四边略低，像个盆子，叶边呈波浪般起伏蜿蜒。

在不同的视角中，荷叶又形成不同的形态。俯视的叶形饱满而微呈斗形，侧视的叶形如一面张开的折扇，而半侧视中的形态则在两者之间反复，变化多端（图2-14）。

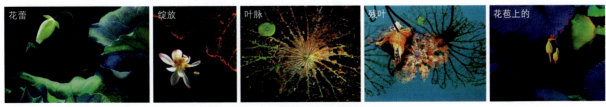

图2-14 微观的或不同视角的荷塘

(2) 用语言描绘的荷塘

在经典文学作品中，文人们曾用诗句和片段描绘荷塘的景象。如汉乐府《江南》中的"江南可采莲，莲叶何田田。鱼戏莲叶间。鱼戏莲叶东，鱼戏莲叶西……"；周敦颐《爱莲说》中的"予独爱莲之出淤泥而不染，濯清涟而不妖"；朱自清笔下的《荷塘月色》中"曲曲折折的荷塘上面，弥望的是田田的叶子。叶子出水很高，像亭亭的舞女的裙……"等。

(3) 历代绘画作品中的荷塘（图2-15）

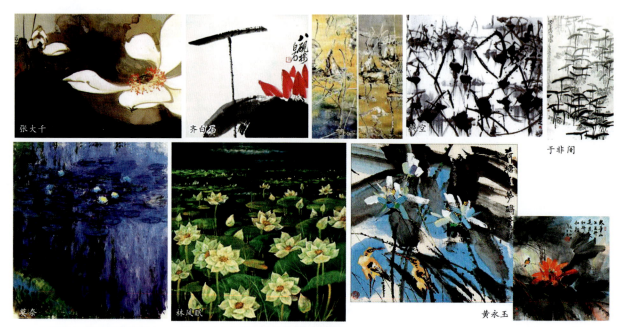

图2-15　古今历代绘画作品中的荷塘

(4) 残荷景象的抽象过程

针对上述观察、调研、分析，找到能激发创作情感的切入点进行形态的抽象。

此文将以"残荷意向"为题进行图形的抽象。不知是"白露凋花花不残，凉风吹叶叶初干。无人解爱萧条境，更绕衰丛一匝看。"（白居易《衰荷》），或是"竹坞无尘水槛清，相思迢递隔重城。秋阴不散霜飞晚，留得枯荷听雨声。"（李商隐《宿骆氏亭寄怀崔雍》），使人沉思，引人感慨；还是那些凋零的枯叶垂挂在折弯的茎秆上，茎秆层层起伏、交错，与深秋的湖面遥相呼应，暗喻了清冷的背后将是生命的另一个轮回（图2-16至图2-18）。

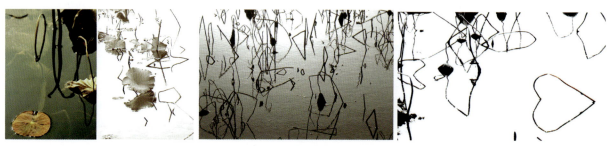

图2-16　残荷景象

图2-17 残荷形态的抽象过程

图2-18 残荷形态的抽象演绎

2.3.2 螺类生物形态的演绎过程（图2-19至图2-24）

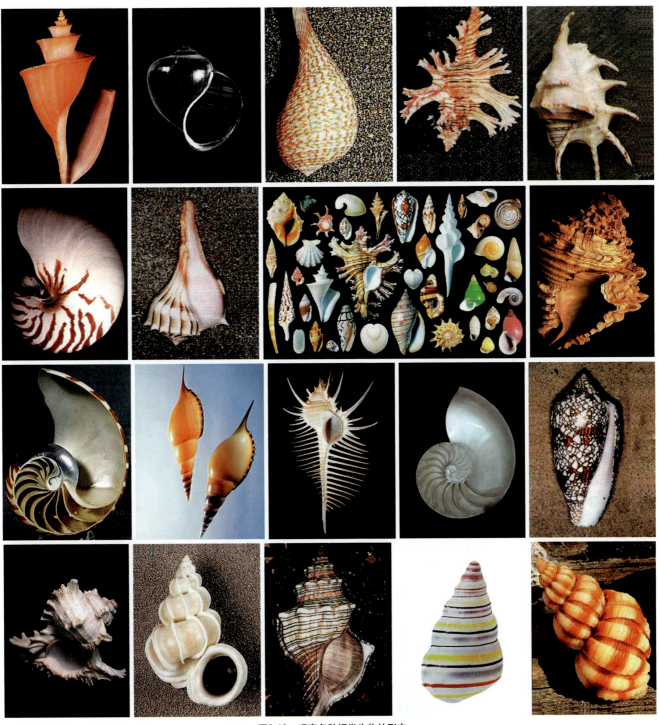

图2-19 观察各种螺类生物的形态

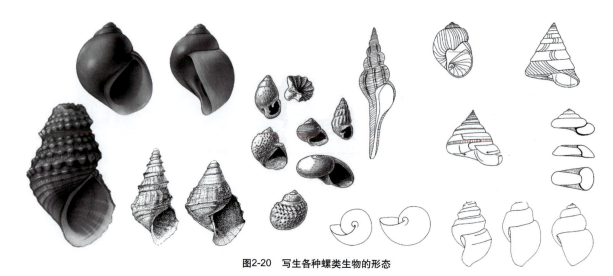

图2-20 写生各种螺类生物的形态

图2-21 抽象各种螺类生物的形态

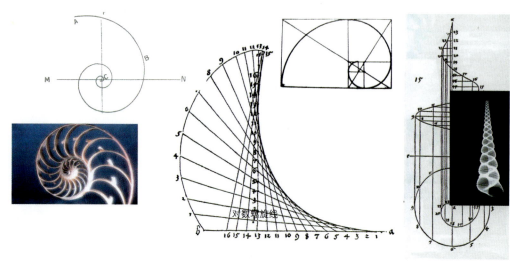

图2-22 分析各种螺形的比例关系

第 2 章 从自然形态到造型

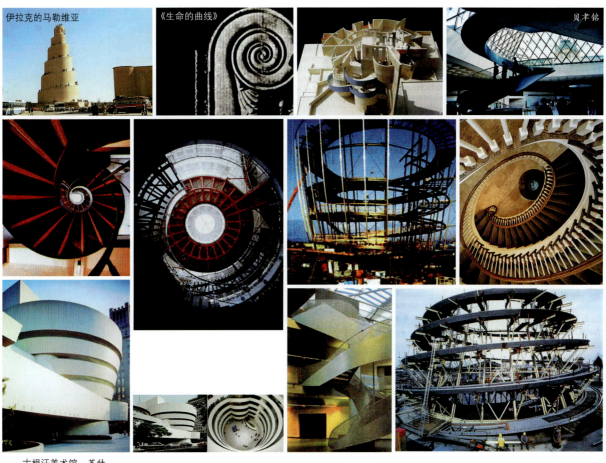

古根汉美术馆　莱特

图2-23　由各种螺形转换出来的设计成果（建筑类）

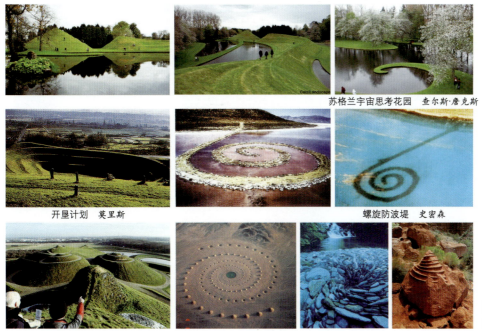

图2-24　由各种螺形转化的设计成果（风景园林类）

2.4 实验

2.4.1 实验1：抽象自然形态

目的 选取自然物象，通过写生解读自然物象的形态、比例、肌理、质感等，以获取对形的把握。再运用意向抽象、简化抽象等抽象手法对自然物象进行黑白图形的简化抽象，以获取造型特征及规律。

方法 作业的步骤为原图写生—意向抽象—简化抽象—作品创作四个步骤。原图写生可采用九宫格的网格法对原图进行写生，这个过程强调比例、结构与特征；意向抽象可适当采用拟人或夸张的手法进行物象特征的抽象；简化抽象尽量运用可被量化的几何模数进行抽象，实现特征强化、化整为零、特征鲜明、对比明确；作品创作是基于前3个步骤的基础上融入主题，加入背景，丰富画面的层次，使其画面图底关系明确，图形简洁，层次丰富生动。

要求 以黑白抽象画的形式，画在21cm×29.7cm白色细纹水彩纸上，自然物象的原图需贴在作业上（图2-25至图2-28）。

要点 抓住自然物象的主要特征，通过抽象手段对物象特征给予适当强化；同时注意背景与物象的呼应关系，避免物象与背景的孤立状态。

2.4.2 实验2：抽象校园的树木

目的 尝试从自然形态到造型演练的全过程，通过写生—抽象—演绎的训练，培养大家热爱自然，善于观察和表现的能力，从而获得创作的灵感和源泉。

要求

(1) 抽象过程

写生树木 A4纸9张，要求单棵树3张，局部3张，群落3张（找到兴趣点）。

抽象树木 任选3种手法，A4纸3张，单棵树1张，局部1张，群落1张（要求通过大量草稿进行观察、分析、提炼、重构、表达）。

图形演绎 以黑白图形进行造型演绎，把总结实验的灵感或经验，设立主题，进行创作，记录创作过程（通过图形表达的方法进行图形演绎）。

(2) 成果表达

最终成果用黑白稿的形式进行表现。画在30cm×30cm的细纹水彩纸上，需裱纸，最终稿要装裱在35cm×35cm的黑卡纸上（图2-29至图2-32）。

第 2 章 从自然形态到造型

图2-25 设计成果参考（1）（学生作品）

31

图2-26　设计成果参考（2）（学生作品）

第 2 章 从自然形态到造型

张雨生

张松怡

张天迎

图2-27 设计成果参考（3）（学生作品）

造型基础·平面（第2版）

隐易

默默融入背景里，
是色
褪去了色，便点状
般地存在
在偌大的世界里
当透过表象褪去浮
色，去静观与审视
生命的隐、易
无所谓背景
本质的存在着

三只依偎着小猫头鹰像风中颤抖的单薄片羽，然而羽毛也有飞翔的梦想，心中的期盼化为翅膀，化为破土的幼苗，迎着头顶倾洒的阳光，亦是彼岸的希望，总有一天，梦想会开花结果，片羽会成雄伟的双翼，展翅翱翔。

李梦霏

用横竖的线条抽象光秃秃的树干，凸显环境的恶劣。
提取树干纹路的优美，放粗简化，放大枝干纹理美，同时树头拟人化人手，与环境保护主题相响应。
枯竭的树是无数双人类贪婪的手化身，代表人类无止境地汲取自然的资源。树干流动的线条体现魔鬼的轻盈，同时表达人类对自然的"汲取"；伸向天空的枯枝表达人类向外伸出贪婪的双手。根系下横竖伸展代表人类不断采摇自然，又以此建设城市高楼。以此警告人们城市光鲜是用自然累累伤痕来换取的。运用点线告诫如果不珍惜自然，你拥有的都会逐渐消失，如泡沫般散去，以此讲述一个保护自然的故事。

赵鹤鸣

图2-28　设计成果参考（4）（学生作品）

第 2 章 从自然形态到造型

PART.1 创作灵感

在我们童年时代，家旁有一棵非常高大的松树。我和我的小伙伴们都非常喜欢它，经常在它旁边玩耍。它陪伴着我们成长，乘载着许多我们的回忆。它对我们来说，不只是一棵树，而是一位老朋友。所以在它被砍了这么多年以后，我还一直怀念着它。

当我开始写生的时候，发现校内一棵与它很相似的松树。在写生过程中，有小朋友在它旁边玩耍，就像我当年一样，所以萌生了"回忆"这一主题。

我希望以孩童化的视角表现这棵松树，来让人们重拾内心深处那份最初纯真的对自然的爱。在我们关注树的生态作用和经济作用的同时，关注树的人文作用。

PART.2 创作过程

① 基本骨格

为模拟孩童视角，我以仰视角度对松树进行写生。可以观察到枝干呈螺旋形上升，极具美感，并传达出通向美好的感觉，所以把图的基本骨格定为如右图所示。

② 基本元素的处理

松树在我记忆中最具特点的是：①松针聚集成似小球；②枝干；③主干上树皮的纹路。

我分别把它们处理为平构中的点、线、面。在基本元素的组合中融入回忆片段，来营造一种和谐温馨梦幻的场景。

柔化了硬的枝干，抽象为手的形象，呵护着美好的回忆。

以树干的剖面结构图为基础，表现日转星移的感觉。抽象为月光和星轨作为背景。

③ 整体推演

写生

初稿

成图

图2-29 图形演绎过程（1）（学生作品）

图2-30 图形演绎过程（2）（学生作品）

第 2 章　从自然形态到造型

写生

　　这棵树，位于生物楼前，当我走遍全校去寻找一棵最美的树时，它给了我震撼。没有柳的婀娜多姿，没有松的坚挺不拔，它给我一种冬的严肃和萧条。它躺在那，干枯的树干，变态的形状，如一道裂痕一样刺痛了我的心。什么时候开始，树已被人类摧残成了这样？于是，我选择记下它。用那种干枯、刺痛感来警醒人类，警醒自己，警醒自然。

演绎

　　由于此树的形态已经够美，能表达出一种病态感，所以便保留了树干的形状，同时在树干的周围，以渐变的形状将树干的外形抽象为尖锐的几何形。用几何形的尖锐与奇怪的形状去表达树的悲哀命运与痛楚。同时在树干中重新生出了新芽，以新芽重生的"希望"与树干干枯的"绝望"形成对比，更能突出"裂痕"的主题。

成图

　　此图要表达的是一种压抑感，所以画面以黑、灰为主。并在主体画面中，以黑白做强烈的对比，给人带来视觉冲击。为使画面更加协调，我用大量的线条形成灰面以做过渡；同时大量平行的细线也让人容易想到树木一条条的纹路，有着年轮与树皮的小概念。在大量黑色块中，有几条裂痕为白色，引人注目与深思。的确，人与自然之间现在仿若有条裂痕，人类正在一步一步地侵蚀着自然界的一切，人与自然之间本应有的和谐的关系，也离我们越来越远。何时才能重生更多的新芽？让我们关注自然，跨越裂痕，与自然共舞吧！

图2-31　图形演绎过程（3）（学生作品）　　　　　　　　　　　　　刘诗怡

　　我的作品展现的是馒头柳。馒头柳的特征之一是其树干短且呈现出平圆形，特征之二是树枝大多分为三叉。于是我抓住这两个特征进一步变形。

1. 第一幅是馒头柳的写生。冬天的馒头柳虽然叶子少，但其树枝还是将馒头形的树冠体现得非常完美。

2. 第二幅是馒头柳的简化形态。每层的树枝运用了数列关系。圆弧半径分别为5、4、3、2、1。原来，树冠角度为45°，整体表现出数学规律的美感。树后的圆衬托了整个树剪影。"月有阴晴圆缺"，圆月与代表了残月的树冠形成了对比。

3. 第三幅画，我改进了上一幅的全对称带来的呆板，将树整体倾斜。倾角也呈现数列关系，30°，15°⋯

　　在注意平图关系的同时，我也强调了这些是图形的骨架。线条由密到疏，使得整个画面平衡和谐。

　　在最后的成图中，我在这些平图中又加入了树枝的元素，使作为背景的月和平图不会显得呆板。

图2-32　图形演绎过程（4）（学生作品）

上篇 造型原本

第3章 风景园林中的造型基础

3.1 造型基础产生和发展

3.1.1 造型基础

(1) 造型艺术（plastic arts）的范围

造型艺术属于一种艺术类型，指艺术家或设计师以一定物质材料和手段，通过视觉和触觉的传播途径，再现人们生活中的事物或者虚构人们纯粹的想象，表达自己对世间万物的感受和丰富的想象力，使人们在视觉上、触觉上乃至心理上产生愉悦和共鸣的情感感受的行为过程。造型艺术随着人类发展至今形成非常庞大的体系和门类，大致分为设计类的造型艺术（建筑、园林、景观、公共艺术、室内、工业、平面等）、纯艺术类的造型艺术（绘画、雕塑、装置、行为等）和工艺美术类的造型艺术。造型艺术随人们生活空间、文化历史背景的不同而表现出巨大的差异性和多元性，从而使人们拥有一个丰富多彩的艺术世界。

(2) 造型基础

"综合造型基础"在国内，最早是由清华美术学院柳冠中教授提出的，集合了艺术设计领域各个专业共同存在的形态、色彩、质感、形式美规律、造型的组合构架、创造思维等的教学与研究，确定了综合造型基础在艺术设计学科结构中的地位。本文的造型基础就是在此基础上结合风景园林的专业特点和要求，根据学生的特点和课程设置，集中讨论造型原理、平面构成、立体构成和色彩构成这四大设计基础元素及其在风景园林中的应用。运用感性与理性的方法，系统地、分阶段地研究风景园林设计领域里共同存在的造型问题。

3.1.2 造型基础产生的时代背景和发展历程

人类审美观念的更新直接影响着造型艺术的发展。当代造型艺术的发展必须适应当代人的生活节奏及审美特征，其设计思潮也应充分体现时代科技文明的发展历程。在讨论造型基础产生的时代背景和发展历程时，还需回头审视一下近现代科技、艺术、设计史的发展历程，即造型艺术的发展史。

(1) 工业革命后至20世纪初，科学技术的迅速发展（图3-1）

——1760年开始人类历史进入工业革命阶段，科学技术突飞猛进；

——1769年英国人詹姆斯·瓦特制成第一台蒸汽机；

——1822年英国数学家查尔斯·巴贝奇发明半自动化程序控制的机电式数字计算机；

——1828年英国人乔治·斯蒂芬森制成蒸汽机车；

——1851年英国建成以钢铁和玻璃建造的"水晶宫"，作为伦敦万国博览会的展览馆；

——1865年首批人造塑料"赛璐璐"问世；

——1873年电力发动机问世，为大规模机械化生产创造了条件；

——1877年美国人贝尔发明了电话机，美国科学家爱迪生发明了留声机；

——1883年爱迪生发明了第一只白炽照明灯；

——1886年伦敦地下铁道建成；

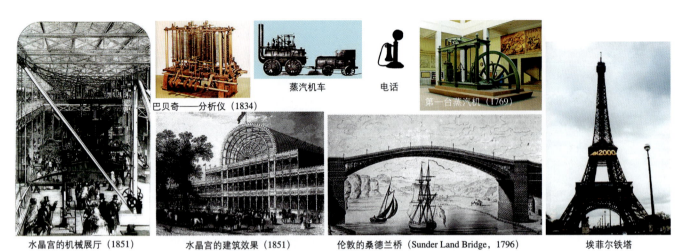

水晶宫的机械展厅（1851）　　水晶宫的建筑效果（1851）　　伦敦的桑德兰桥（Sunder Land Bridge，1796）　　埃菲尔铁塔

图3-1　工业革命后至20世纪初，科学技术的发展变化

——1889年法国在巴黎建成埃菲尔铁塔，德国戴姆勒和本茨制造了第一辆汽车。

(2) 工业革命后，欧洲的艺术思潮

欧洲中世纪至19世纪以前的绘画、雕塑和手工业品的装饰表现手法是一致的，崇尚写实，对自然形象的刻画栩栩如生，在色彩上受认识的局限，都以物体的固有色为主。

19世纪以后，一大批艺术家致力于对古典主义艺术的突破，开始打破对自然形象逼真的描绘，努力去表现艺术家个人的主观感情，并得益于科学家对色彩学研究的进展，明确了色和光的关系，在画面上充分表现色彩关系和光感。

诞生于19世纪70年代的印象主义画派（Impressionism School），以"画其所见"的主张、色彩中心主义的形式、画面视觉性的追求，以及对艺术家个人感觉的强调，创立了史无前例的视觉语言，出于自诩名曰"印象派"，从此西方现代艺术史走入了一个新的篇章（图3-2）。

莫奈（Chaude Monet，1840—1926），1872年创作代表作《日出·印象》。画面中迷漫着浅蓝色的淡淡薄幕和日出时的浅粉红色之光，短促而断续的笔触，使画面上充满了空气感。日出在水面上抖动的倒影，船和港口的背景被雾气笼罩而模糊。"印象主义"因此而得名。

马奈（Edouard Manet，1832—1883），于1863年创作了《奥林匹亚》。马奈崇尚东方艺术，他汲取日本浮世绘版画的形式特点，将色度和冷暖对比置于黑与白单纯构成的大色域中，用平面感否定了传统绘画依靠焦点透视法营造的空间幻觉，开拓了平面自身的表现潜力，为欧洲绘画注入了新的空间观念。

雷诺阿（Pierre Auguste Renoir，1841—1919），1876年创作的《红磨坊街的舞会》，画面上一束束光线，忽隐忽现地在人物的形体上摇曳，有蓝色、玫瑰红和黄色，充满着光感和丰富的色彩。

修拉（Georges Seurat，1859—1891），1886年完成《大腕岛的星期天下午》，是点彩派代表。色彩混合的闪烁和振荡，在眼睛的视网膜上产生原色色彩的融合，同时在景物造型上以直线和弧线作几何图形的概括。修拉对20世纪绘画艺术师和艺术设计师有极大的影响，促使立体主义

第 3 章 风景园林中的造型基础

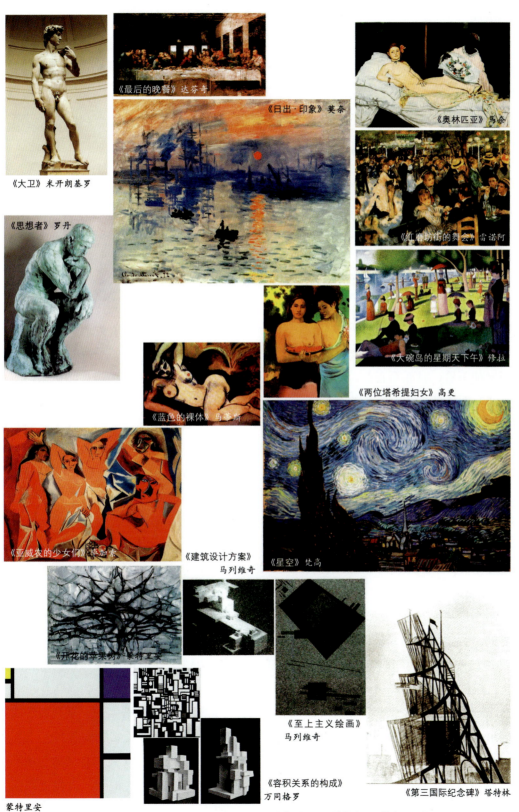

图3-2 工业革命后，欧洲的艺术思潮的发展变化

和几何抽象作品出现。

罗丹（Auguste Rodin，1840—1917），于1880创作了雕塑作品《思想者》。他对于题材、空间、运动、光线和材料的处理都有自己的创造，尤其强烈地表现出人物的精神本质，不刻意追求外形的酷似，对20世纪的雕塑艺术有巨大的影响。

高更（Paul Gauguin，1848—1903），1899年创作《两位塔希提妇女》。高更认为绘画的本质是独立于自然之外的作者个人感情的综合。他不断地运用绘画和音乐的相似性，把色彩的和谐、色彩和线条作为抽象表现的形式。

梵·高（Vincent Van Gogh，1853—1890），代表作之一《星空》于1889年创作。以明亮的色调，坚挺和跃动的线条，凸起的色块，表达其主观的感受和激烈奔放的感情。

塞尚（Paul Cezanne，1839—1906），最早提出用色彩重新创造自然，用色块塑造形体，用锥体、圆柱体和球体的组合再现自然景象。西方艺术史上称塞尚为20世纪立体主义和抽象绘画之父。

马蒂斯（Henri Matisse，1869—1954），是野兽派的代表人物，于1907年创作《蓝色的裸体》。

毕加索（Pablo Ruiz Picasso，1881—1973），1907年创作了《亚威农的少女们》，把人物几何形体化，并与背景的几何形体化结合。毕加索把视觉扩大到不同视角，从一个点移到另一个点，时而朝上看，时而又朝下看，时而看正面，时而又看到侧面。于是，"立体主义带进绘画里来的不仅仅是一个新的空间，而且甚至是一个新的量度——时间"。

卡西米尔·马列维奇（Kasimi Malevich，1878—1935），汲取了野兽主义和立体主义的新风格，并进而发展了一种在1913年称为至上主义的纯抽象绘画。同年，他画了一幅最纯粹、最彻底的抽象画：在白底子上面画了一个黑方块。他解释道："当我极力使艺术摆脱再现性的重负时，在正方形中得到了慰藉"。在1915—1923年间他为研究三度空间中的形式问题，做了不少抽象的模型。他的作品对俄国构成主义的出现有重要作用，并影响了包豪斯的设计教学及现代建筑的国际风格的形成。

彼埃·蒙德里安（Piet Cornelies Mondrian，1872—1944），荷兰画家，风格派运动幕后艺术家和非具象绘画的创始者之一，以几何图形为绘画的基本元素，对后代的建筑、设计等影响很大。他认为无论是生活还是画画，只有和谐才是应当追求的，而最简单的色、最简单的形合成最和谐的效果，才是最美的"人造自然"。作品转变主要分6个时期：阿姆斯特丹时期（1907—1912）、立体主义的震撼（1911—1914）、风格派（1914—1919）、关键的转变（1919—1938）、伦敦时期（1938—1940）、纽约时期（1940—1944）（图3-3）。

梵顿格勒（Georges Vantongerloo，1886—1965），有感于数学中严密的形式美，从代数等式里寻找构图，然后用各个独立要素组成结构构成。作品有1921年创作的《容积关系的构成》。

塔特林（Vladimir Tatlin，1895—1953），俄国人，构成主义的奠基者。代表作品《第三国际纪念碑》模型，其材料是木、铁、玻璃，设计高度达4m，是一个金属的螺旋式框架，成角度倾斜，环绕着玻璃圆柱、方块和锥体。

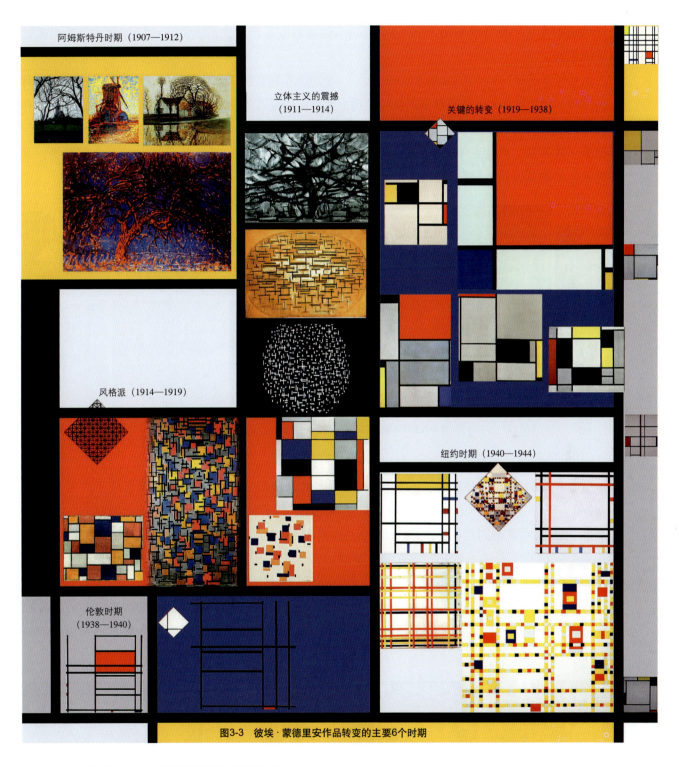

图3-3 彼埃·蒙德里安作品转变的主要6个时期

(3) 工业革命后，欧洲的设计运动探索

欧洲工业革命之前的手工工艺生产体系，是以劳动力为基点的。而工业革命后的大工业生产方式则是以机器手段为基点。面对机械大生产所带来的种种矛盾，设计中如何将艺术与技术相统一，

设计领域引发了一场场的革命。以下4个运动,是在包豪斯产生之前欧洲艺术设计领域中具有重要意义的革命。

工艺美术运动(Arts & Crafts Movement) 是起源于19世纪下半叶英国的一场设计改良运动,时间为1859—1910年。它也是对维多利亚时代历史风格折中复苏的反应,以及对工业革命造成的"没有灵魂"的机器产品的反驳。主要成员是威廉·莫里斯、察尔斯·马金托什、克里斯托弗·德雷瑟、埃德温·鲁琴斯、弗兰克·劳埃德·赖特、古斯塔夫·斯蒂克利、C.F.A.沃塞和拉菲尔前派等。工艺美术运动是英国19世纪末最主要的艺术运动,并影响了接下来的设计史发展(图3-4)。

图3-4 工艺美术运动

新艺术运动 始于1880年,在1890—1910年达到顶峰。新艺术运动的名字源于萨穆尔·宾(Samuel Bing)在巴黎开设的一间名为"新艺术之家"(La Maison Art Nouveau)的商店,商品都是典型的新艺术风格的产品,充满有活力、波浪形和流动的线条,让装饰形态充满了活力,表现形式如同植物生长渴求生命的力量。主要成员有维克多·霍塔(Victor Horta)、阿尔丰斯·慕夏(Alphonse Maria Mucha)、奥伯利·比亚兹莱(Aubrey Beardsley)、亨利·凡德·威尔德(Henry van de Velde)、安东尼·高迪(Antoni Gaudi)等。其中兼理论家的威尔德,他的设计思想在当时是相当先进的。他提出了技术第一性的原则,并在产品设计中对技术加以肯定,主张艺术与技术的结合,反对纯艺术(图3-5)。

图3-5 新艺术运动

装饰艺术运动（Art Deco）　是20世纪二三十年代在法、英、美等国开展的一次风格非常特殊的装饰艺术方面的运动，它的名字来源于1925年在巴黎举行的"装饰艺术"展览。在一定程度上受到同时代的现代主义风格的影响，如材料、技术和形式上的处理，但思想上还是保持着传统的设计观念，只为少数人服务（图3-6）。

图3-6　装饰艺术运动

现代主义设计萌芽　是从建筑设计发展起来的，20世纪20年代，欧洲一批先进的设计师和建筑师推动一场别开生面的建筑运动：精神上和思想上的改革——新民主主义和社会主义倾向；材料与技术上的变革——混凝土、玻璃和钢材的运用；形式上的革新——采取简单的几何形和功能主义倾向。主要集中在德国、俄国和荷兰，主要代表人物为沃尔特·格罗佩斯、密斯·凡德罗、勒·柯布西耶、阿尔瓦·阿图、弗兰克·赖特、马列维奇等（图3-7）。

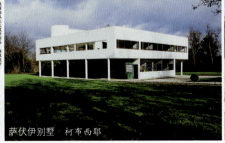
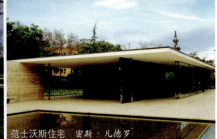

图3-7　现代主义设计萌芽

3.1.3 包豪斯学派和造型教育体系的形成

对造型艺术的系统研究开始于1919年在德国成立的"包豪斯"（Bauhaus）设计学校。包豪斯是世界上第一所完全为发展设计教育而建立的学院，是最早奠定基础课的设计学院。由建筑师沃尔特·格罗佩斯于1919年在德国魏玛（Weimar）创立，通过10多年的努力，集中了20世纪初欧洲各国对于设计的新探索与试验成果，加以发展和完善，成为了集欧洲现代主义设计运动大成的中心，把欧洲的现代主义推到了一个空前的高度。

包豪斯存在于1919—1933年间，经历了魏玛时期、德绍时期和柏林时期这3个重要的发展阶段。魏玛时期(1919—1925)，包豪斯提出"艺术与技术新统一""设计的目的是人而不是产品""设计必须遵循自然与客观的法则来进行"3个基本观点，肩负起训练20世纪设计家和建筑师的神圣使命。德绍时期（1925—1932），形成强有力的教师队伍，制订了新的教学计划，教育体系及课程设置都趋于完善，建立了实习车间，特别是新的校舍再一次反映了包豪斯的设计思想。1928年，格罗佩斯被迫辞职后，由建筑师汉内斯·迈耶担任校长。迈耶上任后更加强调设计与消费者、技术与社会的密切关系，加强了设计与技术的联系。柏林时期（1932—1933），迈耶因与格罗佩斯同样的原因而被迫辞职，由米斯担任第三任校长。基于种种政治原因，包豪斯于1933年7月宣告正式解散。

然而短短14年的办学历程，包豪斯对于现代设计的贡献是巨大的，她创建了现代设计的教育理念，取得了在艺术教育理论和实践中无可辩驳的卓越成就。其教学方式成了世界许多学校艺术教育的基础，她培养出的杰出建筑师和设计师把现代建筑与设计推向了新的高度。特别是基础课程中，强调通过抽象的几何图形进行推敲、分析的思维演练在设计中的作用（但却时常被误解为用抽象几何图形表达最终结果，造成很多误解）。基础课程的最大特点是有严谨的理论作为基础教学的支持，技术和理论合一的协调是基础课程的关键。无论是伊顿、克利还是康定斯基，他们的基础课程都建立在严格的理论体系基础之上，他们在基础课程教育中都强调对于形式和色彩的研究（图3-8）。

伊顿的现代色彩学的课程，主张从科学的角度研究色彩，而不是从经验获得，通过简单几何图形与色彩之间的有机关联，使学生形成了对于色彩的明确认识，并且能够熟练地掌握与运用色彩。通过理论教育，来启发学生的创造力，丰富学生的视觉经验，为进一步的专业设计奠定基础。

康定斯基对于色彩和形体，和伊顿具有相同的看法，但是，康定斯基比较重视形式和色彩的细节关系。伊顿是从总的规律来教授的，而康定斯基则比较集中研究形式和色彩具体到设计项目上的运用。他主张要求学生设计色彩与形体的单体，然后把这种单体进行不停地组合，从中研究形体、色彩的结合方式和产生的视觉效果。他的《论艺术的精神》《关于形式问题》《点、线到面》《论具体艺术》等论文，都是抽象艺术的经典著作，是现代抽象艺术的启示录。

包豪斯的基础课程体系和对三大构成的探索与综合研究，奠定了现代设计教育的造型基础理论体系。目前的探索也大部分集中在对其体系的丰富和完善。

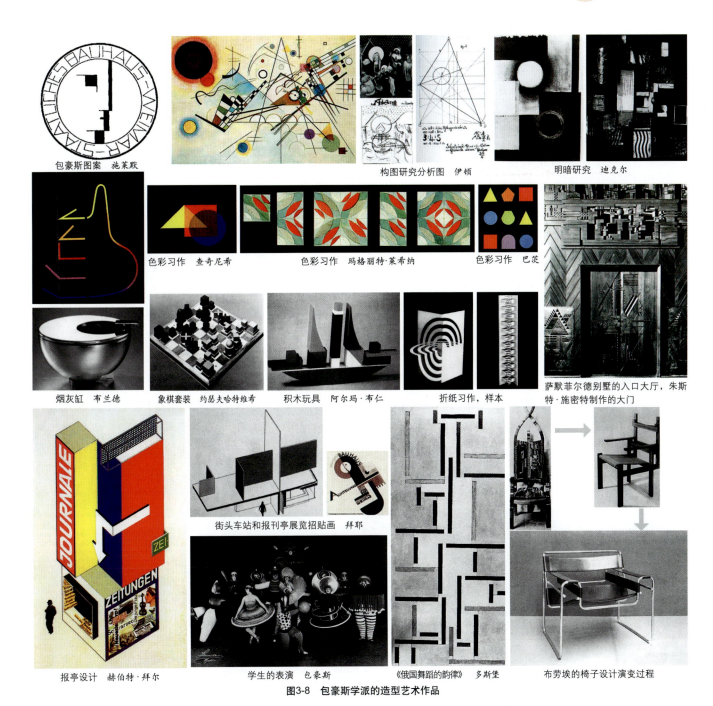

图3-8 包豪斯学派的造型艺术作品

3.1.4 时间构成的探索

随着科学技术的不断进步,信息技术渗入到我们生活的方方面面,影响着人们的生活方式,现代艺术形式也随之发生了很大的变化。多媒体数字化的发展,电子技术、影视动画、网络空间等新兴的巨大发展空间对现代设计产生了不容忽视的影响。同时,对传统的设计理论和教育体系产生了巨大冲击。而时间轴观念的引入,使我们越来越注意传统的构成体系中,"时间"这个关键构成要素的空缺,这里以"时间构成"这个词语进行描述。

除了形体、色彩，时间也是构成宇宙万物的材料之一，研究时间的构成，使我们在创造人造物的过程中，能从意识形态中主动地研究时间、应用时间。

由于论据不足，在此谨作为一引子，希望引起大家的关注和思考。

3.2 风景园林中造型艺术的设计演变

风景园林规划设计是人类生存状态在大地上的具体表现，旨在为人类提供与生存环境之间的"共生生态"和宜人的生活环境，其发展也受时代潮流的影响。

3.2.1 艺术思潮的影响

在欧洲，工业文明和民主化进程刺激了它的转型，主要设计师代表为英国的莱普顿（H. Repton），他最早从理论角度思考规划设计工作，提出符合现代人使用的理性功能秩序。设计师纳什（J. Nash）在作品中创造了城市中居住与自然结合的理想模式。

另外，"工艺美术运动""新艺术运动""装饰主义运动"和"现代主义设计萌芽"的思想和表现也渗透到风景园林领域。如建筑师G. Guevrekian设计的"光与水的庭园"，以三角形为母题，将混凝土、玻璃、光电技术应用于全新的几何构图中；高迪在创作"古埃尔公园"时，从自然界的贝壳、水漩涡、花草枝叶获取灵感，采用几何图案和富有动感的曲线划分庭园空间，以浓重的色彩、马赛克镶嵌的地面及墙面，将一切构筑物立体化，创造了一个光影波动的雕塑化景观世界；阿尔瓦·阿尔托的玛丽亚别墅将建筑布置在森林围绕的山丘顶部，并通过L形平面将室内外融为一体等。一些设计师开始在一些小规模的庭园中尝试新风格，通过直线、矩形和平坦地面强化透视效果，或直接将野兽派与立体主义绘画的图案、线型转换为景观构图元素（图3-9）。

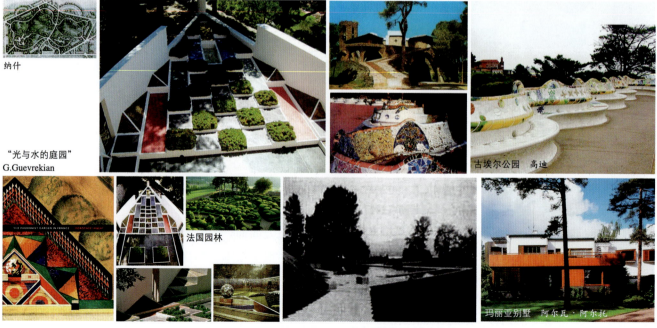

图3-9 艺术思潮影响下的设计作品

大地艺术在大地中所体现的场所意识

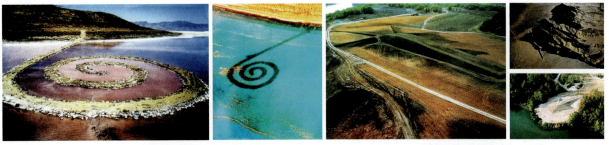

《螺旋防波堤》 史密森　　　　　　　　　　　雕像坟墓《双重否定》 海泽

大地艺术在大地中所体现的生态意识

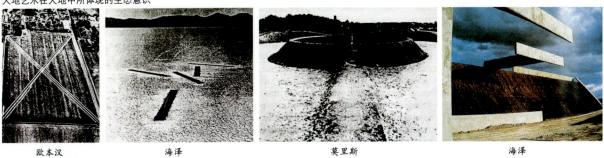

欧本汉　　　　　海泽　　　　　　　莫里斯　　　　　　　海泽

大地艺术在大地中所体现的革新精神

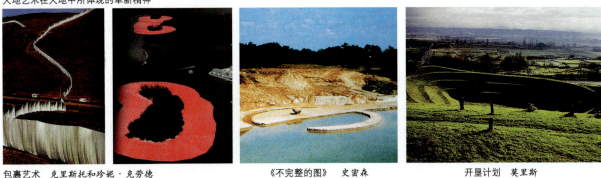

包裹艺术 克里斯托和珍妮·克劳德　　　　　《不完整的图》 史密森　　　开垦计划 莫里斯

图3-10 大地艺术作品

3.2.2 大地艺术的影响

(1) 关于大地艺术

大地艺术创作是利用大地材料，在大地上创造的、关于大地的艺术，其英文为Land Art、Earth Art或Earthworks。大地艺术家在试图找回可感知的自然空间的同时，使得人与环境共存的空间成为可能，创造性地将艺术与环境紧密结合起来（图3-10）。主要代表人物有卡尔·安德烈（Carl Andre）、瓦尔特·德·玛利亚（Walter De Maria）、迈克尔·海泽（Michael Heizer）、罗伯特·莫里斯（Robert Morris）、宋·李·维特（Sol Lo Witt）、丹尼斯·奥本海姆（Dennis Oppenheim）、查德·朗（Richard Long）、罗伯特·史密森（Robert Smithson）、克里斯托（Christo）、詹姆斯·特西尔（James Turrell）等。由大地艺术引出对地形塑造、自然因素、

生态意识、社会意识表现出的神秘感，对当代风景园林及景观规划设计的发展起到了不可忽略的作用。

(2) 大地艺术的影响

首先，大地艺术带来了艺术化地形设计的观念。大地艺术以大地为素材，用抽象的几何、巨大的尺度和主观化的艺术形式改变了大地原有的面貌。这种改变并不如先前有人所设想的丑陋生硬或与环境格格不入，相反，它在融于环境的同时也恰当地表现了自我，带来视觉和精神上的冲击。这一现象令风景园林设计师受到启发和鼓舞：原来大地可以这样改变！于是，随着大地艺术的被接受和受推崇，艺术化的地形设计越来越多地体现在了景观设计中。主要代表作有英国著名建筑评论家詹克斯及夫人克斯维科自行创作的位于苏格兰西南部Dumfriesshire的私家花园，这是一个极富浪漫色彩的作品，这个花园以深奥玄妙的设计思想和艺术化的地形处理而著称（图3-11）；哈格里夫斯（George Hargreaves）把塑造地形作为主要的造景手段，其代表作有辛辛那提大学设计与艺术中心庭院环境、悉尼奥林匹克体育中心庭院环境、烛台角文化公园和里斯本市滨水公园竞赛作品等。

其次，自然因素成为设计师灵感的源泉。大地艺术对材料、生命、时间的概念所表现出的自然因素成为设计师灵感的源泉。如大地艺术家在创作中对所采用的特定基地环境的自然材料和自然力量等进行抽象，加强基地自身潜在的地形、地质、季节变化等特性，使其更为明晰，使环境特性与其作品特性有机结合。如南希·霍尔特常运用光、影变化创作作品（详见作品《岩石环》）；

私家花园　詹克斯及夫人克斯维科

辛辛那提大学设计与艺术中心庭院环境　哈格里夫斯

里斯本市滨水公园竞赛　哈格里夫斯

《蓄水池》
赫伯特·贝耶尔

WEST8，鹿特丹围堰旁

图3-11　受大地艺术启示的设计作品

道格·霍里设计的"音之园",加强了人对自然界中风的感受;哈格里夫斯的烛台角文化公园中,风成为这个公园的一个主题,把大地、风和水相互交融在一起,创造"环境剧场";荷兰设计师盖尔茨(Adriaan Geuze)领导的WEST8景观设计事务所承担了鹿特丹围堰旁的场地设计,基地原有的乱沙堆整平后,上面用当地渔业废弃的黑色和白色贝壳相间,铺成3cm厚的色彩反差强烈的几何图案,不同色彩的贝壳吸引着不同种类的鸟类在此为巢栖息,充满生机,通过自然力的作用,若干年后,薄薄的贝壳层会消失,这片区域将成为沙丘地。

再次,大地艺术关注重视人与土地的生态平衡的主题。大地艺术对工业废弃地的重视,引起了设计师对这个问题的关注,并影响到他们对该问题的处理方式。史密森之后的景观设计们,正是怀着一种艺术创作的愉悦感,保留了那些废弃的厂房、机器。创作出具有时代特点的新园林景观。如哈格里夫斯的贝克斯比公园、克理斯场公园、瓜达鲁普河公园和路易斯维尔滨水公园,劳纳·乔治的《供水系统园》、赫伯特·贝耶尔的《蓄水池》等都是这一主题的反映。

最后,大地艺术唤醒了人们的生态意识,使人们重新认识社会。如约瑟夫·博伊斯的《7000棵橡树行动》告知每个人都有可能成为艺术家;克利斯托的包裹艺术,让大众参与,使艺术渗透到大众之中。这种观念在现代景观中也经常被使用。

3.2.3 多元化发展

随着全球化的快速进程,世界经济走向一体化,加上后现代主义和解构主义思潮的影响,再一次促进风景园林及景观规划设计走向多元化发展。

①有意摆脱现代主义的简洁、纯粹,从传统园林中寻回设计语言,或采取多义、复杂、隐喻的方式来发掘景观更深邃的内涵。例如,1970年C. Scarpa在意大利威尼斯的Brion-vega公墓环境设计中,用一系列"事件"体现天主教信仰,以特定形态的水池、墙体、窗户、通道作为神性、生命、婚姻、死亡、超度等观念的象征(图3-12)。1982年屈米(B. Tschumi)在巴黎拉维莱特公园竞赛中标方案中,直接把解构主义理论运用到具体的空间上,通过一系列由点、线、面叠加的构筑物及道路、场所创造了一个与传统公园截然不同的公共开放空间。

②致力于形式语言探索。如R. Bofill在Valencia设计的Turia庭园,把早已干涸了的Turia河床作为城市记忆的延伸,用绿色空间构筑起城市的统一体,其中主轴线上一座座飞越树冠的桥梁,富有超现实的意味。

③生态规划设计的思想与实践继续发展。例如,1977年斯图加特园林展展园中保留了大片原始状态的原野草滩灌木丛;1979年波恩园林展中面积达160hm^2的莱茵公园,利用缓坡地形、密林、大草坪、湖泊创造了一处生态河谷式的自然风景园;1981年卡塞尔园林展中留有6hm^2的自然保护地;1983年慕尼黑国际园艺博览会中的西园,针对采石场荒地和交通要道,采用大土方开挖方式,创造了长3.5km,高差达25m的谷地式风景园。

④各个国家、地区更注重自己独有的地域文化特征,在重新审视传统的同时积极汲取新技术的成就,在努力维护地方特征的同时彻底开放、促进交流,把全世界的景观文化传统和自然特征作为创造的源泉与动力。

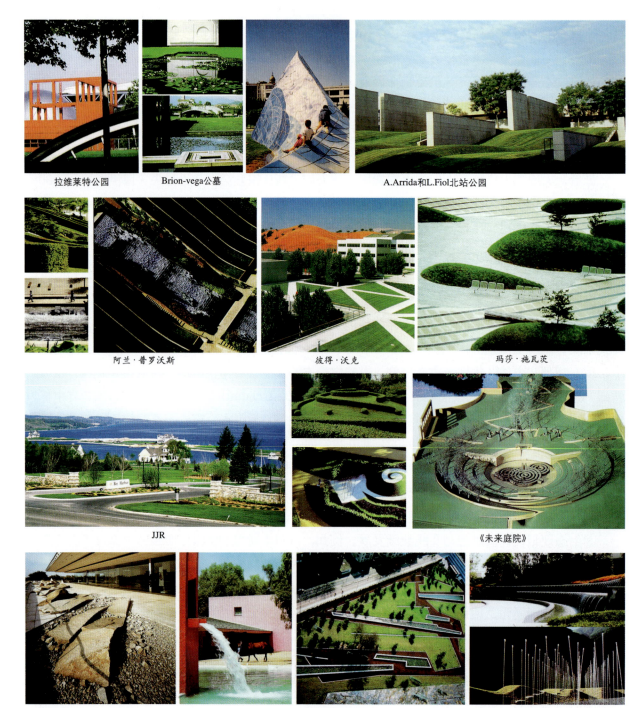

图3-12 设计作品的多元化发展

下篇 平面构成与风景园林平面布局

第 4 章 形态分类

- 几何形
- 自然形

世界上有各种各样的形，有自然形成的，也有人造的，千变万化。为了方便理解和有目的地使用，我们将设计中的形态分为几何形与自然形：几何形是指可以用数学方法定义的规则的形；自然形则是指不规则的、随意的、自然的形。

4.1 几何形

几何形可以用数学方式定义，简洁明快，比较容易描述。最基本的几何形是方形、三角形和圆形。方形显得安静质朴，好似一口憨厚结实的大木箱；上小下大的三角形均衡稳重，如同宏伟的金字塔；圆给人的印象则是温润活泼，就像鼓鼓的肥皂泡、蹦蹦跳跳的小皮球。

我们可以在甲骨文中看到从自然物中抽象出的几何形，比如圆的太阳、三角形的山、方形的田地（图4-1）。

图4-1　基本几何形

图4-2　基本几何形的衍生

从每种基本几何形还可以衍生出基本几何形的次级基本形。如从正方形中衍生出矩形；从三角形中衍生出各种角度的三角形；从圆中衍生出各种近圆的图形，如同心圆、圆的各种分割、椭圆、螺旋线等（图4-2）。

4.1.1 方形模式

方形是最简单和最实用的设计图形。

蒙德里安的作品，就是方形模式的经典表现（图4-3）。

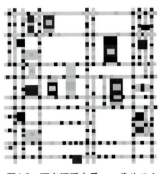

图4-3　百老汇爵士乐——蒙德里安

方形的模式单纯，易于重复、加工和演绎，很容易衍生出相关的图形，同时方形具有简单的操作性，是建筑设计及风景园林设计领域里最常见的基本图形。由于方形简洁，且易于重复、叠加、覆盖等，因此可作为基础形式进行思考。当二维空间变成三维空间后，常能设计出一些不寻常的有趣空间（图4-4）。

方形除了作为基本形，还常常作为网格在画面中存在，作为基准及规范（图4-5）。

相关案例

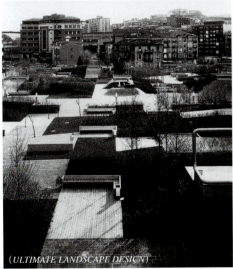

图4-4　以方形模式为主的设计案例

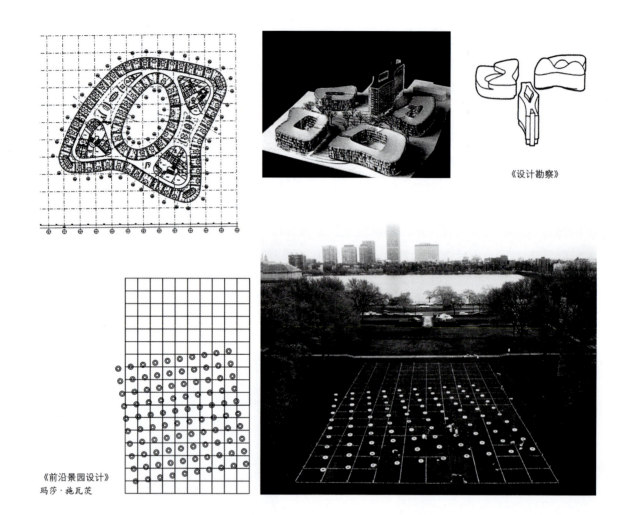

图4-5　方形作为网格或基准的案例

4.1.2　三角形模式

三角形模式是方形模式衍生出来的,是方形模式的对角斜切图形,具有与方形模式近似的特性,也经常作为基础图形。三角形模式有运动的趋势,能使空间产生某种运动感。

三角形模式与圆形模式也有着密切的关系,由三角模式组合出来的多边形都是以圆心为基点展开的,暗藏着圆形模式的骨格。其中最典型的两种模式是45°／90°角的三角形模式和30°／60°角的三角形模式(图4-6)。

由于风景园林设计涉及人的行为、心理和人体工程的多种需要,三角形的应用虽然能取得很强的视觉震撼力,但实际应用时要特别谨慎。

然而,由三角形演绎出来的多边形,总是受到设计师的青睐。特别是六边形,它既有三角形的运动感,又有方形的稳重感,还具备圆形的向心力,同时有很强的可复制性和可塑性。在风景园林中,铺砖、绿地、水池或小型休闲空间等经常选择这种形进行扩展(图4-7)。

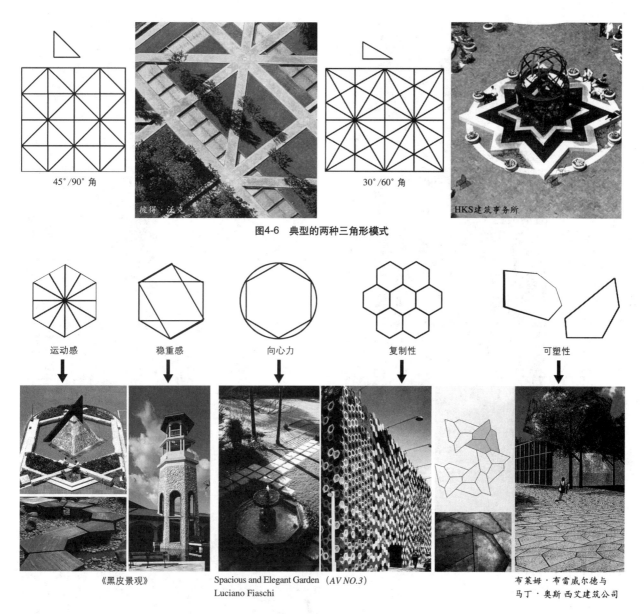

图4-6 典型的两种三角形模式

图4-7 由三角形演绎出的六边形及多边形模式

4.1.3 圆形模式

圆的魅力在于它的简洁性、统一性和整体性。它具有运动和静止的双重特征。由单个圆形组织的空间显得简洁和富有力量,多个圆形的组合能创造出丰富多彩的表情(图4-8)。

圆形模式的衍生图形种类最为丰富,常见的有同心圆、半圆与扇面、椭圆、螺旋线等。

(1) 同心圆

同心圆模式是一系列有相同圆心但半径不同的圆上的弧,通过半径连在一起。可以理解为在类似蛛网的网格基础上绘制而成,然后根据概念方案所需的尺寸和位置,遵循网格线的特征,绘制平面图。通过大量的案例分析,我们会发现同心圆的所具有的向心感和圆润感(图4-9)。

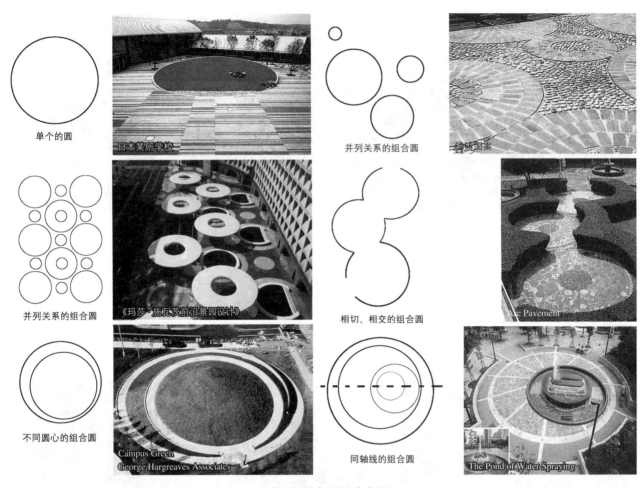

图4-8 单个圆形和多个圆形

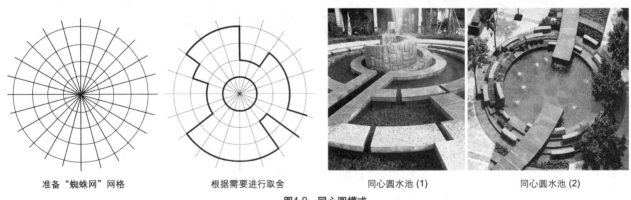

图4-9 同心圆模式

(2) 半圆与扇面

圆可以被分割成半圆、1/4圆或其他不同角度的扇面，其中半圆、1/4圆可沿水平轴和垂直轴移动放缩而构成新的衍生模式（图4-10）。

(3) 椭圆

椭圆可以看作被压扁的圆。圆是各向同性的,而椭圆有长短轴,具有方向性,因此椭圆是比圆更富动感的图形(图4-11)。单独使用椭圆时视觉较纯粹,有运动感,但不及圆形饱满;也可将多个椭圆组合在一起,或者与圆形组合等,都别有情趣。虽然椭圆比圆形更具动感,但仍具有严谨的数学排列形式,我们可以通过绘制椭圆的方法来感受其形式的数学魅力(图4-12)。

(4) 螺旋线

精确的对数式螺旋线,可以从黄金分割矩形中按数学方法绘制。在黄金分割矩形中,撇开以短边为长边的正方形,剩下的矩形还是一个黄金分割矩形。重复这一步骤,最后在每一个正方形画1/4圆弧,就得到一条精确的对数螺旋线。自然界中的鹦鹉螺的外壳就是对数螺旋线模式的典型实例(图4-13)。

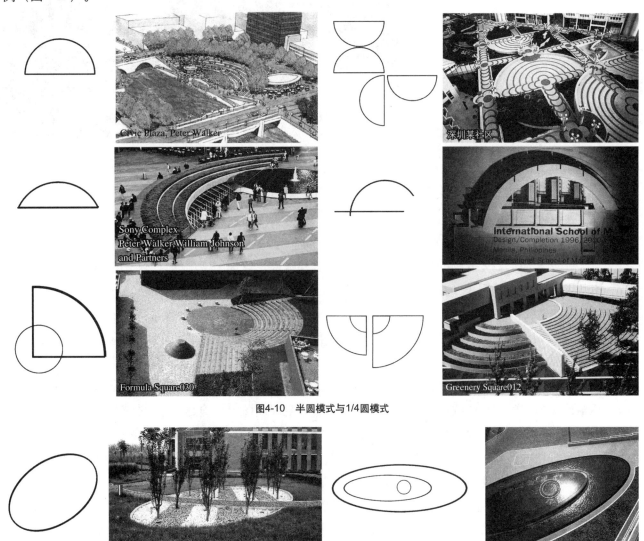

图4-10 半圆模式与1/4圆模式

中关村软件园信息中心 王向荣、林箐

椭圆形水池

图4-11 椭圆具有方向性

原理是椭圆的第一定义,即椭圆上各点到椭圆两个焦点的和等于椭圆的长轴。
1. 先确定椭圆的长短轴AB,CD,O为AB的中点;
2. 在AO上找到点F,使CF=AO,同样地找到点F',在F和F'固定金属钉;
3. 在平滑绳子上做两个间距为AB的标记,分别固定在F和F';
4. 用木棍拉紧绳子在地上滑动即画出一个椭圆(FP+PF'=AB)。

$CF=CF'=OA$

图4-12 绘制椭圆的方法之一

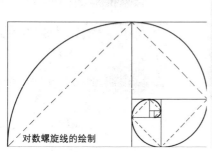
对数螺旋线的绘制

螺旋形水景观

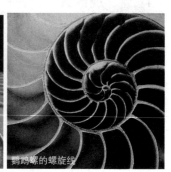
鹦鹉螺的螺旋线

图4-13 对数螺旋线

在设计中最常用的螺旋线是自由螺旋线,可参见后文自然形的部分。

4.2 自然形

相比几何形,无规则的自然形显得自由而有趣味性。设计中常用的自然形主要有以下几种:蜿蜒的曲线、自由螺旋线、有机形和不规则多边形。

4.2.1 蜿蜒的曲线

蜿蜒的曲线是风景园林设计中最常用的一种自然形。它源于自然,应用于自然——自然而然,所以特别受青睐。

曲折的天然河道的边线,蜿蜒地流动,时隐时现,时长时短,时紧时松,时缓时急,由一系列逐渐改变方向的平滑曲线组成,没有直线,在具体空间设计中,蜿蜒的曲线带有某种神秘感,穿过绿地的道路、水池的驳岸线等都常用蜿蜒曲线来表达一种蜿蜒、流动的感觉(图4-14)。

有规律的波动也能表达出蜿蜒的曲线,就像潮起潮落留在沙滩上的印迹,以这种规律波动的波浪作为设计的形式元素,使空间更有规律、更有韵味(图4-15)。

当曲线被封闭起来,环绕形成封闭的曲线,也是很有趣的形式,如水迹、玻璃上的水滴或牛奶溅到桌面形成的曲线。这种封闭的曲线是设计中常用的形式设计元素,它能形成水池的驳岸、草坪的边界等。总之,这些形状给空间带来一种松散、自然而然、流动、平滑、自由的气息(图4-16)。

第 4 章　形　态　分　类

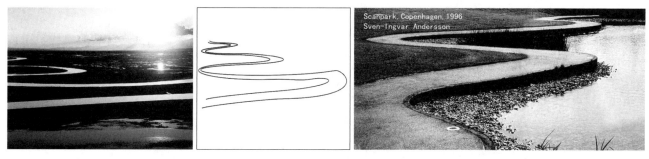

图4-14　蜿蜒的曲线（1）

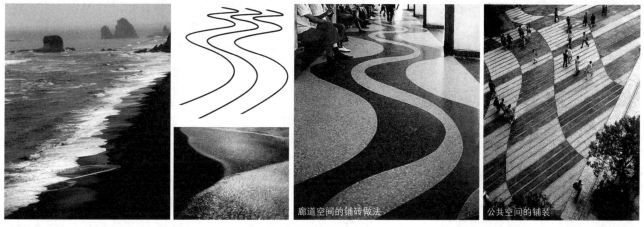

图4-15　蜿蜒的曲线（2）

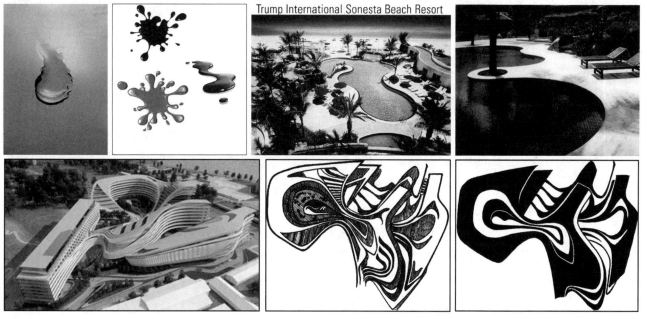

图4-16　蜿蜒的闭合曲线

4.2.2 自由螺旋线

自由螺旋形的原型是海螺的形状。自由螺旋线是围绕一个中心点逐渐向远端旋转的曲线，通常用来表达动感、有趣的感觉（图4-17）。

另一种螺旋形的原型是蕨类的叶子或攀爬类触须的形状，主干的末端带有螺线的曲线，但圈数较少，显得单纯而有力（图4-18）。

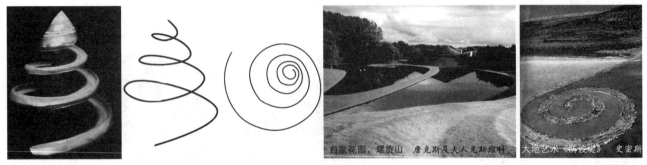

图4-17　自由螺旋线（1）

图4-18　自由螺旋线（2）

4.2.3 卵圆形

卵圆形也称自由椭圆形，富于张力，有生长感，显得自然而流畅。如鸡蛋、鹅卵石、海洋动物、种子的轮廓线等都是自由椭圆形的经典模式。多个卵圆形进行分离、相切、相交、重叠等组合可产生丰富、有趣的形式。特别是当多圆相交时可得到扇贝形的图形。在设计中使用卵圆形能产生运动、活泼、有机、流动的效果（图4-19）。

4.2.4 不规则折线形

由于内力或外力的作用使硬质材料产生的裂纹，大多是不规则折线形，如冰面的裂纹、裂开的岩石、干枯的河床、裂开的土地等，其长度和方向带有明显的随机性，给人松散、自由、随机、灵活等视觉感受。

使用这一不规则、随机的形式时，需注意折线的角度（图4-20）。以钝角为主的折线较为实用而且美观，被大量应用。在使用钝角时角度大都在100°～170°之间，避免使用太多的90°或

第 4 章　形　态　分　类

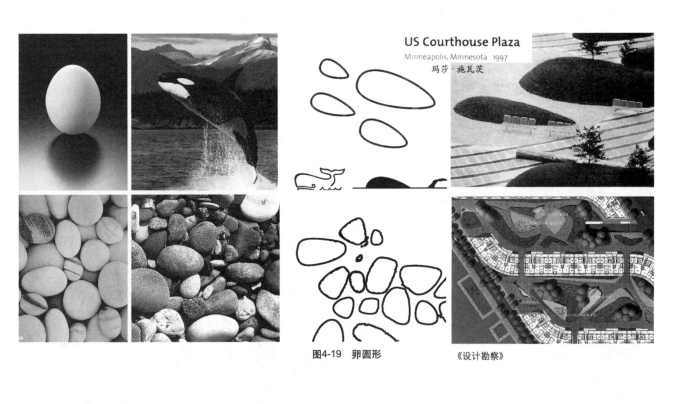

图4-19　卵圆形　　　　《设计勘察》

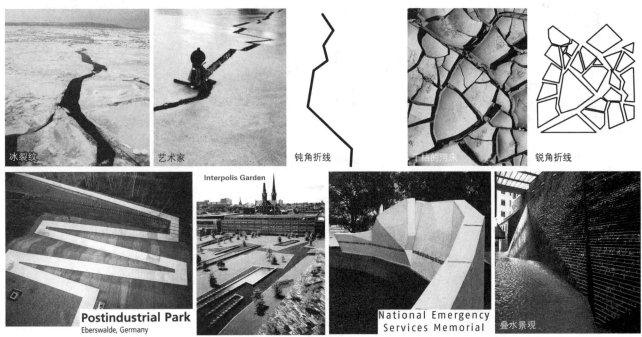

图4-20　不规则折线形

180°，否则就会变成矩形或其他角度的几何形。在设计中，不规则折线形经常作为整个场景的主题形象、台地景观、叠水景观、水体驳岸、汀步等。而以锐角为主的折线由于其空间使用率低、施工难度大、不利于养护以及具锐利感，不被看好，除非用于非正式的地面铺饰或特殊设计理念。

4.2.5 折曲线形

综合折线的钢硬与曲线的柔美等特征形成折曲线形，这种形态刚柔并济，形式感强，但在园林中往往受行为及功能的限制，不是很容易被驾驭和应用的形式。巴西景观设计师布雷·马克斯用流动的、有机的、自由的折曲线形设计园林，以他独特的绘画艺术与雕塑形式融入园林设计中，形成了自己独特的风格（图4-21）。

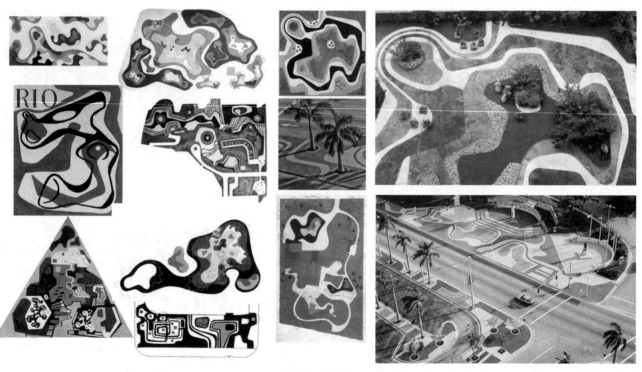

图4-21　折曲线

下篇 平面构成与风景园林平面布局

第 5 章 形的基本要素

- 基本要素的概念形象
- 基本要素的视觉形象
- 基本要素的特征
- 实验3：以形的基本要素解读风景园林的平面布局图

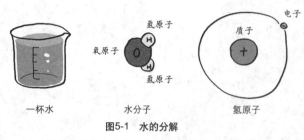

图5-1 水的分解

一杯水里有大量的水分子,每个水分子由一个氧原子和两个氢原子构成,一个氢原子还可以分解成一个质子和一个电子。

从化学课上我们知道,分子虽然很微小,但还可以被分成原子。原子又由质子、电子等构成(图5-1)……如果类似地用分解的眼光来看形,会得到怎样的基本要素呢?

按照康定斯基的研究,用分解的眼光将所见的形进行分解直至不能再分,会发现所有的形都是由点、线、面所构成的。点、线、面是构成各种形的"原始材料",是平面构成的三大基本要素。实际上,所有的形态都可以根据视觉感受归类为点、线、面、体之中的某一种。

下面通过概念形象和视觉形象进一步理解这些基本要素。

5.1 基本要素的概念形象

为什么要抽象基本要素的概念形象呢?

借助于基本要素的概念形象,可以将具体的物体抽象成平面构成当中的点、线、面。在平面上造型时,只需要摆布点、线、面的关系,就可以得到纯粹的形的设计。这样思维就不会被各种纷繁复杂的具象所束缚,从而能迅速而单纯地把握设计的走向,并举一反三地扩展设计经验(图5-2)。

抽象的方形、圆形、线形,代表着水池、平台、绿化、道路及灯带等。

图5-2 抽象和具象

根据概念形象,点、线、面的划分是相对的,取决于人们对形的主观感受:点在面积上相对较小;线则在长度上相对较长,也可以是点的延续产生的虚线;面占据了一定量的面积(图5-3)。下文试着在身边寻找并抽象出点、线、面的概念形象。

比如,用简笔画形式绘制人体、脸、眼睛的时候,人体的四肢画成了细细的线,脸在整个比例

图5-3 点、线、面　　　　　　　　　　　图5-4 人体的点、线、面

中看起来基本是一个点，非常抽象，但能把动作表现得活灵活现；进一步观察脸时，又会觉得脸是一个面（事实上脸的另一个叫法就是面，比如面貌、面具、面孔）；再进一步看脸上的眼睛时，眼睛的眼眶是线，睫毛也是线，眼珠是眼眶中的大黑点，还闪烁着两点高光（图5-4）。

再如，月亮的盈亏。由于在月亮照得到太阳的光亮部分和照不到太阳的昏暗部分的交界处有一条线，于是月亮看起来有时候圆，有时候弯。新月细细的，像一条线，而满月则是一面圆盘（图5-5）。

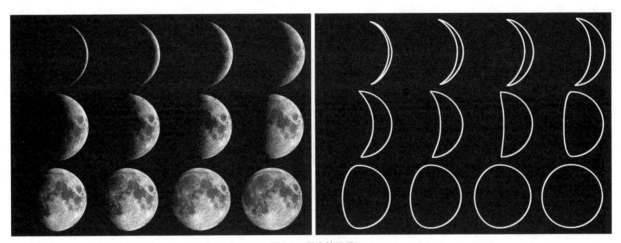

图5-5 月亮的盈亏

5.2 基本要素的视觉形象

学习基本要素的目的是对事物进行高度概括，在此基础上适当加入视觉要素，以进一步描述事物的形态。

视觉要素可以包括形状、位置、方向、大小、色彩、肌理、材质等。视觉要素的限定使抽象的概念要素转化成为具有一定形态的视觉形象。

下面以人的头为例认识基本要素的视觉形象（图5-6）：

从头的形状上看，有风字形、周字形、国字形、田字形、由字形、甲字形、申字形、目字形等不同形状。

从头的位置和方向上看，头与躯干相对位置不同，或者头的方向不同，可以体现出不同的动作和情绪。

图5-6 头的视觉形象

从头的大小上看，大小不同可能是大人和小孩的区别，也可能是漫画中制造的夸张效果。

从头的色彩上看，根据面部皮肤颜色的不同，可以区分出棕、白、黄、黑等不同人种。

从头的肌理上看，不同的人脸上皮肤会有不同的肌理，两颊长着雀斑的小孩、皮肤光滑润泽的姑娘、满脸皱纹的老人等。

从头的材质上看（当然在此指面具），纸面小人、椰子壳做的面具、布做的晴天娃娃等不同的材质造就各自的特色。

5.3 基本要素的特征

下面具体研究平面构成的基本要素点、线、面的特征,以及平面化的体的特征。平面化的体在平面构成中通常是通过透视关系的错觉来表现的,关于体的更详细的内容参见《造型基础·立体》。

5.3.1 点

5.3.1.1 点的概念

点的概念是相对的。当物体与周围的环境相比较时,给人以相对小的视觉感受,就可以看作是点。

我们所居住的地球非常大,直径逾1.2万千米。但放在直径约120亿千米的太阳系当中来看,地球只不过是一个蓝色小点。而银河系的直径,需要用光年,也就是光走完这段距离所需的时间来计算。相对于浩瀚的8.15万光年银河系而言,太阳系也只是一个非常非常小的点(图5-7)。

在风景园林设计当中,在以一棵大树为主景时,可以把大树下的一盆花卉抽象成点的概念,当场景扩大到一块广场时,由于尺度的关系,这棵大树被抽象成这块广场的一个点(图5-8)。场地大小决定点的概念,它的概念是相对的。

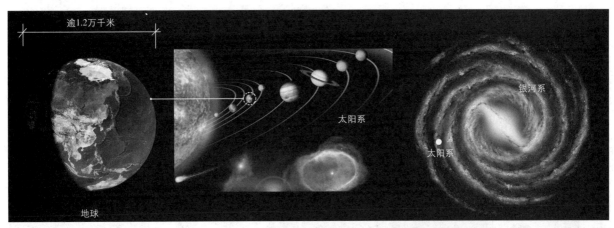

图5-7 点的概念理解

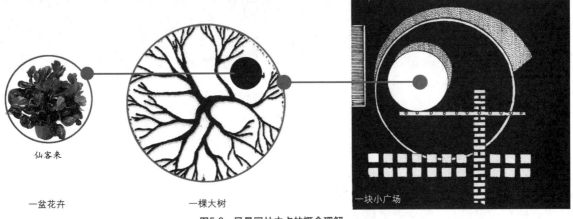

图5-8 风景园林中点的概念理解

5.3.1.2 点的形状

各种形状的点，当其较小时，都可看成是点。

然而，对点的概念判断，也要根据观察时的思维模式而异。当产生惯性思维时，人们会从常规的角度进行判断，如沙粒、卵石、樱桃、葡萄、星星等；当产生抽象思维时，又会以概念、符号、图形的思维进行判断，如字母、标点、盲文、音符、笔迹等；当产生发散思维时，则会从交叉、联想等的视角进行判断，如交叉点、连接点等（图5-9）。

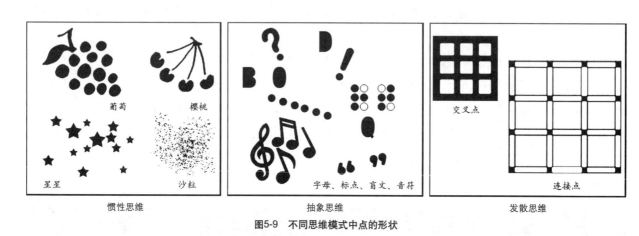

图5-9　不同思维模式中点的形状

5.3.1.3 点的特征及其在风景园林中的抽象思维

(1) 点的虚实

独立于空间中的点为实点，表现为凸起的、明确的实物。相对于背景为空隙的点为虚点，表现为凹陷的、镂空的部分（图5-10）。

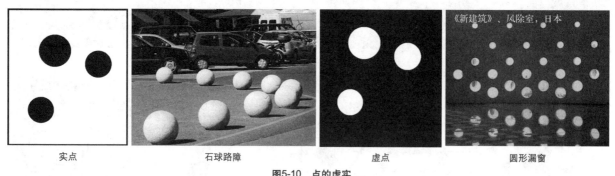

图5-10　点的虚实

然而，实点和虚点的判断有时又是相对的，实点与实点之间存在着虚点，虚点与虚点之间构成实点。以彼得·沃克在日本的设计作品为例（图5-11），树作为场地中的主要构造物，可被理解成场地的实点；树下的林荫空间成为人们休憩、散步的虚空间，可理解成场地的虚点。虚点的存在感比实点的存在弱很多，但它提供更多的可用空间。

实点

树作为场地中的实点

虚点

树下空间作为场地中的虚点

图5-11 实点和虚点在风景园林设计中的相对概念

(2) 点的位置

构图中的单个点能集中人的注意力。处于画面中心的点有聚合的作用，显得均衡安定。而偏移位置的点则是不安定的，能吸引视线移动，产生运动感。譬如一个水池中间的传统石灯，放在中心给人均衡的感受，当放在水池的任意一角时，则使人产生往石灯方向移动的欲望（图5-12）。

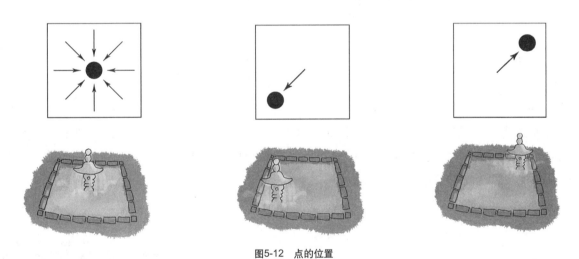

图5-12 点的位置

(3) 点的重复

在形态构成中，点的重复是多元的，大致分为两点构成和多点构成。在此，抛除大小、位置、方向、肌理等的变化进行讨论。

两点的重复构成　指的是完全相同的两个点出现在同一画面中，其相互作用是相等的，表现为静止的，使人的视线移动平稳而且没有重点，但有线的感觉，形成"消极的线"。除非改变点的视觉要素，使其产生互补的状态，成为新的主题，否则，会使画面显得乏味而无聊（图5-13）。

多点的重复构成　大量完全相同的点有序排列时，画面会因点的重复而具视觉冲击力，形成"消极的面"。就像军队整齐划一的方阵，或像一大片种植得很整齐的树林（图5-14）。

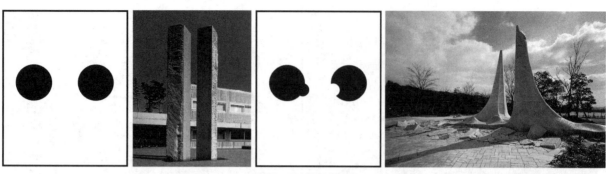

图5-13 两点的重复构成

图5-14 多点的重复构成

(4) 点的大小

在形态构成中，当大小相异的点接近时，视觉容易先捕捉大点，因而视线的移动是从大点至小点。当大小相异的点形成有序排列时，画面增加了动感，视线的移动也有了方向感，从而让画面的动感和层次感增强。如史丹利的大地艺术作品，采用从大到小渐变的实点和虚点，连续排列成双螺旋的漩涡，视觉轨迹由相对稀疏的大点运动到相对密集的小点，仿佛画面中的双螺旋真的动了起来，把人的视线吸进漩涡底部去（图5-15）。

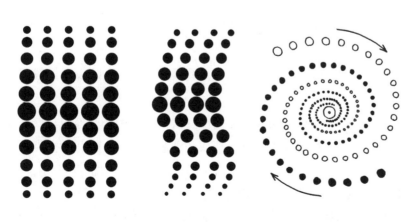

图5-15 点的大小

(5) 点的错视

点的错视主要是大小错视。在周围环境的影响下,会使点看起来相对大或相对小。错视是人正常的心理现象,了解掌握错视的规律并在实际设计中适当应用,可以克服错视带来的负面影响,或者利用错视获得别出心裁的设计效果。

当点接近边角或边框时,角形和边框能缩小点周围的空间,减弱其作为点的性质,产生面的感觉,从而让点看起来大一些。可以联想到一棵树孤零零地种在空旷的广场时,树会显得小,而把这棵树移到墙角,看起来就会显得大一些。同理,当点置于大的空间中将比点置于小的空间中显得小一些。由此,可以想象:为了使树显得大一些,应该缩小树周边的空间;而为了使一棵大树看起来更亲切一些,应适当扩大场地的空间(图5-16)。

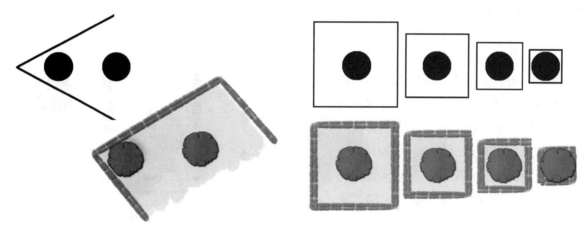

图5-16　点的大小错视(1)

被大圆包围的点和被小圆包围的点相比,后者在对比中更容易吸引注意力,于是显得大(多尔波耶夫错觉,图5-17A)。另外,点的大小感觉有时是相对的。同样大小的圆,一个周边围绕比它小的圆,一个周边围绕比它大的圆,前者比后者略显大一些(图5-17B)。如同一棵树,当周边都是矮灌木时,将比周边都是大树时显得高大。还有,亮的色彩在画面中显得更具扩张性,因而同样大小的点,亮的那个看起来大一些(图5-17C)。

图5-17　点的大小错视(2)

5.3.2 线

5.3.2.1 线的概念

线最主要的特征是长度和方向。当形的长宽比相对较大时，就可以视为线。小溪、道路、铁轨、树干，这些都是常见的线的形象。长宽比越大线的感觉越强。很短的线有点的感觉，宽度较大的线有面的感觉（图5-18）。

5.3.2.2 线的形状

在线的概念中我们知道当形的长宽比较大时可视为线，这些形可以具有不同的形状，因此，线也可以有多种形状。

以人类的眉毛为例，眉毛的形状因人而异，对各种眉形，人们有很多有趣而形象的称呼：剑眉、柳叶眉、新月眉、蛾眉……（图5-19）利刃般的线显得尖锐有力，柳叶般的线看起来相对柔滑优美些，这和日常生活中的视觉经验是分不开的。在风景园林中，线的形状与场所精神有着密切的关系（图5-20）。

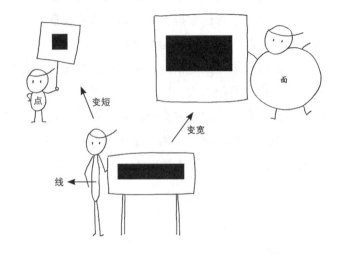

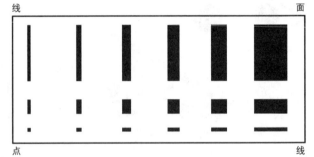

图5-18 线的概念

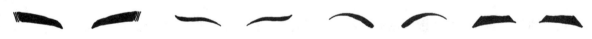

图5-19 不同形状的眉毛

图5-20 风景园林中线的形状与场所精神的关系

5.3.2.3 线的特征及其在风景园林中的抽象思维

(1) 线的虚实

实线是相对于背景而言能独立存在的线。

虚线，我们通常会想到类似"…………"的线。其实这只是虚线的一种，即由连续排列的点构成的虚线。我们把树有间隔地种成一排，或在地面上用地砖铺出供行走的小径，都能形成虚线（图5-21）。

实线　　　　　　　　　　　　　　虚线

图5-21　线的虚实

还有一种线是形与形之间的间隙，也称虚线。就像很多旅游景点都有的一线天，人站在两座靠得很近的山石中间抬头望，会感觉天空只剩一条线。竹林里的竹子是实线，竹子与竹子之间的间隙是虚线；庭院铺饰中条石与条石之间勾勒出草地也是虚线（图5-22）。

间隙产生的线　　　一线天景观　　　竹林的实线与虚线　　　庭院铺饰的实线与虚线

图5-22　形的间隙产生的虚线

(2) 线的曲直

直线简洁明快、刚劲有力；曲线自由流畅，给人女性化的感觉。直线的指示方向很明确，主要类型有水平线、垂直线、斜线和折线（图5-23）；曲线的特征则在于线条的弯曲所产生的张力的方向，主要类型有弧线、抛物线、自由曲线、螺旋线等（图5-24）。

① 直线

由于重力的作用是垂直的，日常生活中，人们在放置桌子和铺床的时候，通常都会努力"放平"，以便能稳妥地在上面放东西或躺卧。所以横直的水平线给人四平八稳的感觉。

垂直的线，如柱子、旗杆，有上升感。为什么不是下降感？因为通常地面限制了线垂直向下的

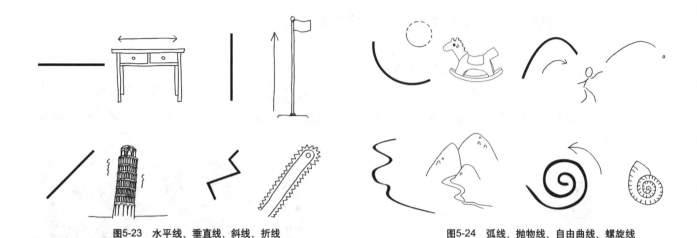

图5-23 水平线、垂直线、斜线、折线　　　　　图5-24 弧线、抛物线、自由曲线、螺旋线

发展,而向天空的延展可以是无限的。

斜线好像没放平的桌面、要倾倒的比萨斜塔,给人不安定的感觉。倾倒是种运动趋势,所以斜线是有运动感的。

折线,如锯齿,会在转折处形成锐利的角。折线像断裂的不规则边缘,或物体在硬物表面反弹的轨迹,具有一定的速度感和撕裂感。

② 曲线

弧线是圆的一部分,具有几何形的明快感。小木马的底座因为是弧线,才能平稳地前后摇晃。

抛物线具有流动的速度感,就像丢出的石块在空中划出的痕迹。

自由曲线是富有生长感的有机形,流畅奔放,如山中蜿蜒流动的小溪。

螺旋线抽象自海螺壳的形状,像是漩涡,因而有着旋转的感觉。

③ 线的粗细

粗线显得厚重而粗犷,细线显得轻盈、锐利、紧张(图5-25)。

根据透视规律,我们会感觉粗线显得较近而细线显得较远。有规律地调整一组线的粗细,可以获得空间的纵深感,还可以通过调整线的粗细和两端大小的渐变产生远近的空间透视(图5-26)。

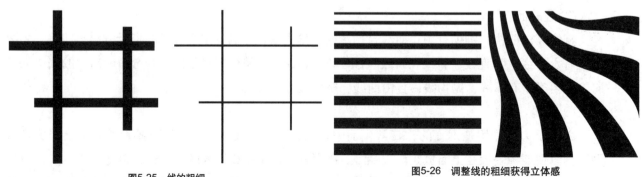

图5-25 线的粗细　　　　　图5-26 调整线的粗细获得立体感

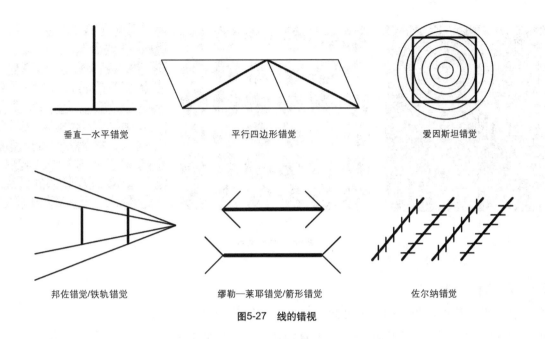

图5-27 线的错视

④ 线的错视

线的错视比点的错视更丰富。线有长度方面的错视，还有倾斜角度、位置等方面的错视（图5-27）。

垂直线与水平线错觉　两条长度相等的直线呈水平垂直方向放置时，看起来感觉垂直线长于水平线。而且在垂直线位于水平线正中央时，这种错觉的效果最强。

平行四边形错觉　两个并排放置的平行四边形，面积大的看起来对角线长一些。而实际上仔细观察就能发现，其实这两条对角线是等腰三角形的两条边，它们长度相等。

爱因斯坦错觉　放置在圆中的正方形的边会发生曲化，向内弯曲。

铁轨错觉　根据近大远小的透视规律，两条实际等长的直线中靠近发散顶点的那条看起来长一些。

利用线的错视可以绘制出许多有趣的图形。而另一方面，在实际应用中，有时我们要注意对线的错视进行抵消，例如，为了抵消垂直线与水平线错觉而适当增加水平线与垂直线的比例。

5.3.3　面

5.3.3.1　面的概念

水面、湖面、海面、墙面、地面、表面、横截面……这些面都有哪些共同点？给人以怎样的感受？——它们很清晰地把面的概念形象地描绘了出来。

面有长度和宽度而没有厚度，是相对扁平的，就像一张平铺的纸，大量的点和线的集合可以构成虚面（图5-28）。

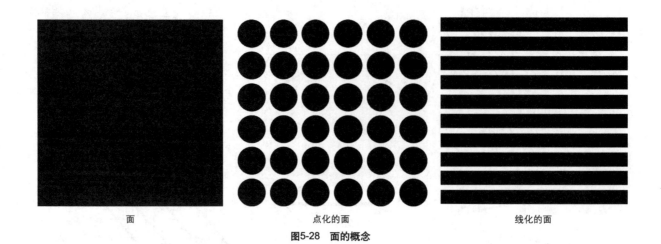

面　　　　　　点化的面　　　　　　线化的面

图5-28　面的概念

5.3.3.2　面的形状

面具有平滑的特性，也能起分割空间的作用，一般分为平面和曲面。

平面可分为垂直面、水平面和斜面。垂直面还可分为竖向的垂直面和横向的垂直面，竖向的垂直面给人挺拔感，使人敬仰，横向的垂直面具有向左右扩展的感受；水平面给人整洁、稳定感；斜面则给人不安定的、漂浮的感受。

曲面可分为直线型曲面、旋转型曲面、弧线型曲面和自由曲面。直线型曲面刚中带柔，曲度较小时刚性多一些，曲度较大时柔性多一些；旋转型曲面具有生长感和动感；弧线型曲面富有弹性、张力及丰满感；自由曲面则丰富、多变而奔放（图5-29）。

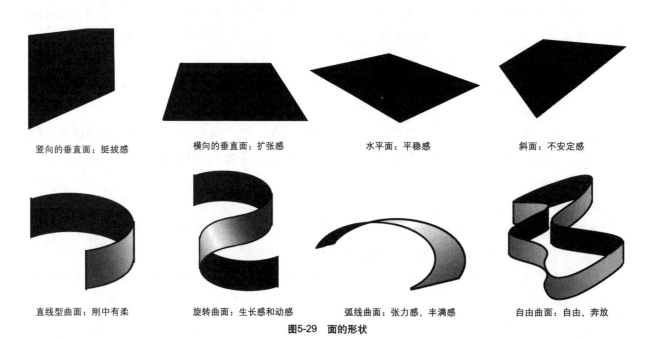

竖向的垂直面：挺拔感　　　横向的垂直面：扩张感　　　水平面：平稳感　　　斜面：不安定感

直线型曲面：刚中有柔　　　旋转曲面：生长感和动感　　　弧线曲面：张力感、丰满感　　　自由曲面：自由、奔放

图5-29　面的形状

面的形状由轮廓线体现，同时面又能充分展示形状的整体性。根据形状的特点可将面分为几何形的面和有机形的面：几何形的面简洁明确，有机形的面自由柔和（可参考第4章形态分类）。

5.3.3.3 面的特征及其在风景园林中的抽象思维

(1) 面的正负形

面的正负形关系又称为图底关系，是形状与背景之间的联系方式。由于日常经验的原因，在人们的知觉中，代表形状的面凸出，代表背景的面退后，形成图底层次感。

"鲁宾之杯"（图5-30）是经典的正负形例子，这张图既可看成一只黑色的杯也可看成两张面对面的白色人脸，两种形象的交互会在视觉中产生强烈的冲突。埃舍尔和福田繁雄的作品中有很多使用正负形交互的例子，类似地，我们也可以通过这种方法塑造多种有趣的效果（图5-31）。

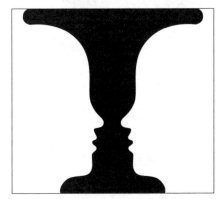

图5-30 鲁宾之杯

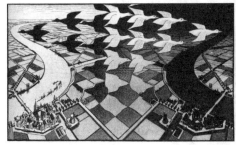
昼与夜 埃舍尔

埃舍尔的作品

福田繁雄的作品

图5-31 面的正负形效果

(2) 面的方向

线具有方向，面也具有方向吗？

我们先从几何形的面开始理解面的方向，因为几何形的面规律性更强一些。

先来看长方形，我们都知道，长方形较长的边是长、较短的边是宽，长边的方向就是这个长方形的方向，就像是很粗的线（图5-32）。

再来看正方形，正方形的每条边长都相等，显得"四平八稳"，不像长方形在长边的方向上具有视觉优势。将正方形沿着某一条对角线方向拉伸变成菱形，这时菱形最长的那条对角线的方向性就变得很明显（图5-33）。

注意，我们刚才沿着对角线拉伸了正方形，从而得到了菱形，而菱形的方向，正是我们拉伸正方形的力的方向。那么，是不是也能把长方形理解成正方形沿着平行某条边的方向拉伸得到的呢？长方形的方向，也正是拉伸的力的方向。当然我们还可以类似地拉伸本来各向同性的圆，得到有明显方向性的椭圆。

图5-32　长方形的方向　　　　　　　　　　图5-33　正方形与菱形的方向

再来看有机形。我们知道，有机形有生长感，生长和被拉伸很类似，有机形的方向，就是生长的方向（图5-34）。好像倒在斜坡上的一滩水，会顺着斜坡往下流——这流动的方向，就是水面的方向。

如果把设计图中的各种点、线、面的方向都抽象出来，就会发现，整个设计中的各个形都具有方向，如果这些方向形成呼应和互动，会令设计更有整体感。如图5-35所示，铺装的斜线暗示广场空间主要的行走方向；蓝色的圆形稳定地置于广场的中心，暗示驻足、休憩的空间；弧形的绿植的方向加强圆形的张力及方向感；弓形的花卉与弧形的绿植方向一致，并形成呼应。

 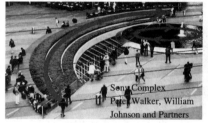 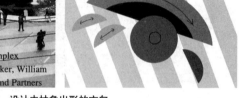

图5-34　有机形的方向　　　　　　图5-35　设计中抽象出形的方向

(3) 面的分割

对已有的面进行分割，可以用于构造新的形，也可用于构图的定位和区域划分。

面的分割线画在哪里才漂亮呢？我们了解黄金分割和整数分割两种最常见的分割点，利用面的横竖边上的黄金分割点和整数分割点，两两连线可以得到多种分割线。假设A和a为二等分的位置；B和b为黄金割点的位置；C和c为上下错位的黄金分割点位置；D和d为四等分的位置；E为对角线。通过这些模数进行并列组合和交叉组合，将出现图5-36的分割图形。

对分割后的面进行正负形翻转变化，可以得到更多的图形。如按E的方法分割矩形成两个直角三角形，翻转其中一个三角形可得到新的形态，继续分割和翻转可以得到更多更复杂的新形态（图5-37）。

除了用直线，还可以用弧线、曲线或折线对面进行分割（图5-38）。

(4) 面的错视

面的错视有大小错视、形态错视等。

大小错视　相同面积的两个扇形，弧线较短的看起来面积较大（图5-39A）。长宽比较大的形

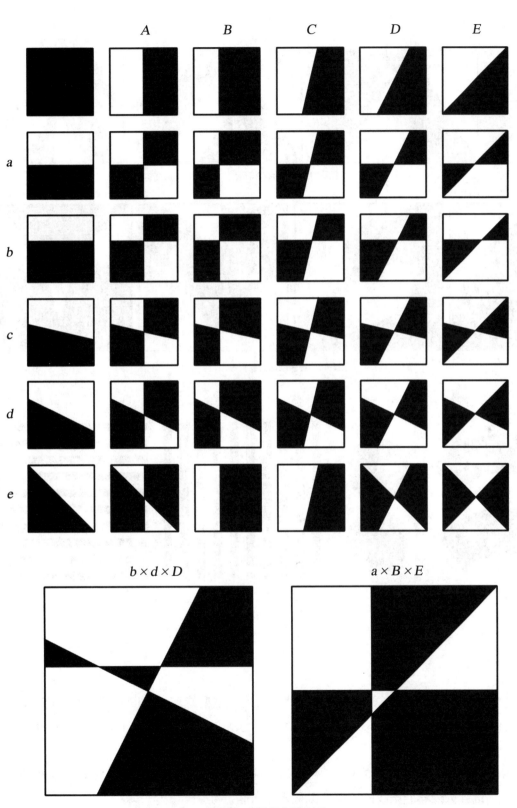

图5-36 面的基本分割方法

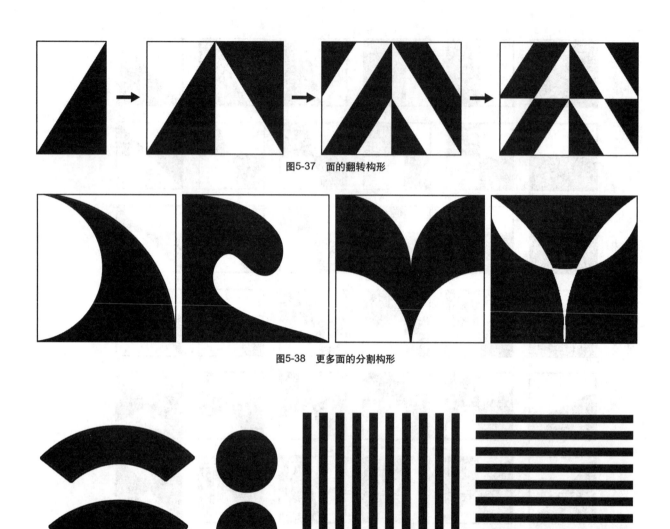

图5-37　面的翻转构形

图5-38　更多面的分割构形

图5-39　面的错视

给人线的感觉，而长宽比接近的形更倾向于面。线以长度为主要特征，面以面积为主要特征。弧线较短的扇形更倾向于强调面积的面，所以显得面积较大。相同的两个圆上下并列，显得上大下小（图5-39B）。

　　形态错视　对于线构成的消极的面，竖条纹的相对显得细而高，横条纹的相对显得宽而矮（图5-39C），所以胖人爱穿竖条纹的衣服，以显得苗条些。

5.3.4 平面化的体

本书中,主要考虑平面化的体,即在平面上用线和面的透视关系所描述的体。关于立体空间中的体,可参见《造形基础·立体》的相关内容。

在二维平面上,可以绘制出不合逻辑、在现实中无法存在的"不可能的体",从而产生奇特的视觉感受。艺术大师埃舍尔及平面设计大师福田繁雄的作品中描绘了许多不可能的空间效果(图5-40)。

不可能的体——究竟谁在前谁在后?

瀑布 埃舍尔

福田繁雄的作品

图5-40 不可能的体

5.4 实验3:以形的基本要素解读风景园林的平面布局图

目的 灵活掌握形的基本要素;理解风景园林平面构思中,形的基本要素点、线、面在平面布局中所起的作用及布局关系。

方法 寻找优秀的风景园林设计作品,分析平面图中的基本要素,并以点、线、面的形式抽象设计作品的平面图。图5-41至图5-47中色块以黑白两色呈现,黑色代表绿地,白色代表铺地,绿地中大乔木、小乔木、灌木则抽象为大小不一的白色圆形;铺地中的绿化、水景或景观构筑物抽象成黑色的色块,形则根据设计中的形象进行概括简化抽象。

要求 以黑白画的形式,画在21cm×29.7cm白色细纹水彩纸上。

要点 理解风景园林平面图中点、线、面的构成方式与设计主题的关系。

1. 分析平面图
分清地面层、设施层、树层,理解设计师的意图、图形语言、设计手法及目的。
2. 抽象最主要的基本元素,抓住主要结构及方向。
3. 以形的基本要素点、线、面表现出平面图。保持地面层、设施层及绿化层的层次关系,通过抽象的图像加强表现设计的意图及目的。

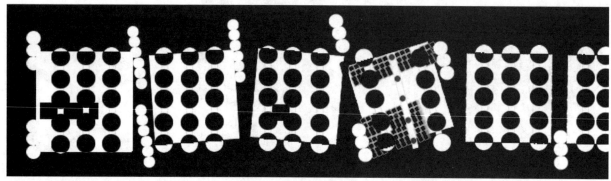

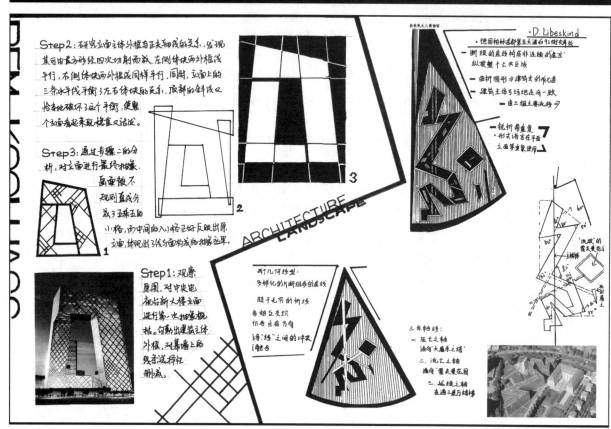

图5-41 以形的基本要素点、线、面解读风景园林的平面图(1)(学生作品)

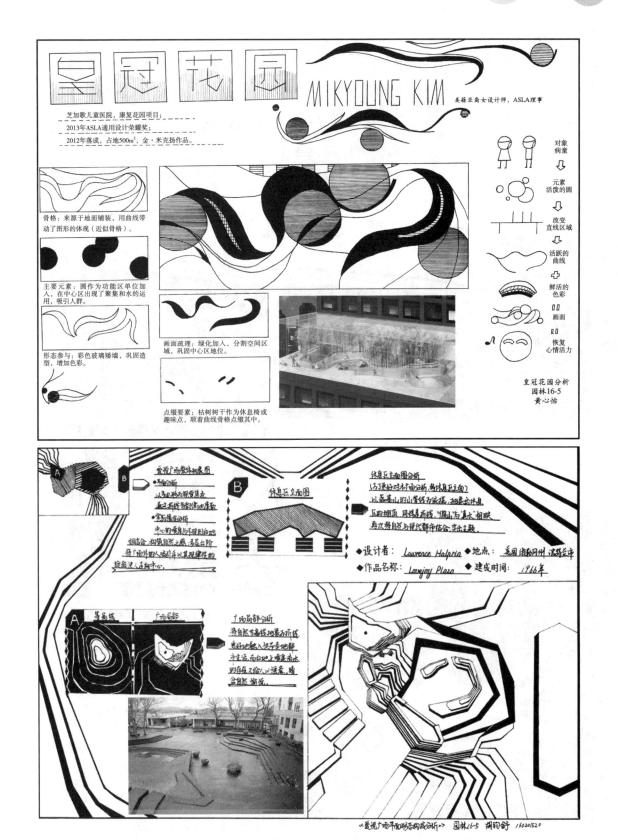

图5-42 以形的基本要素点、线、面解读风景园林的平面图（2）（学生作品）

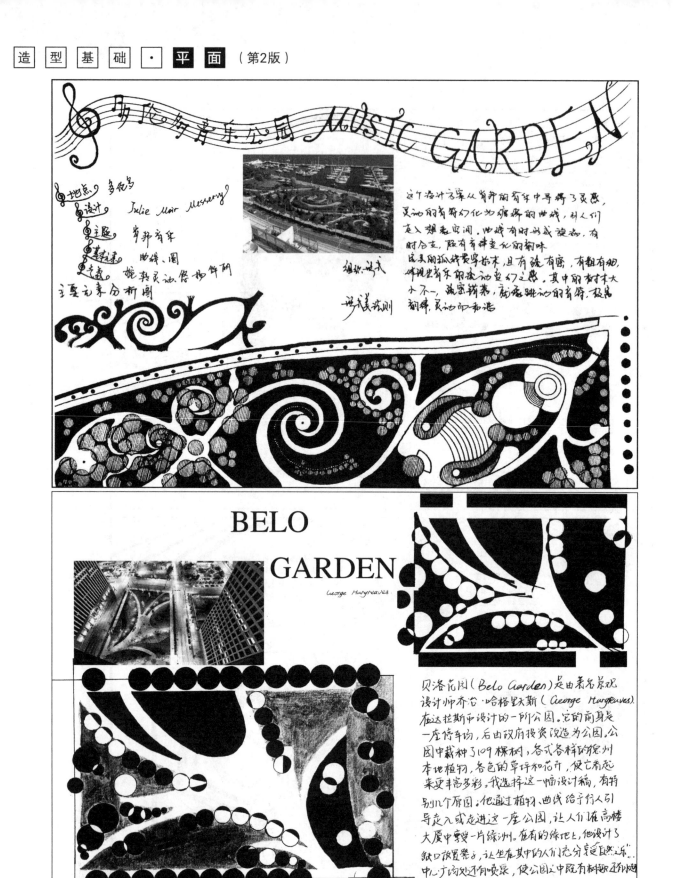

图5-43 以形的基本要素点、线、面解读风景园林的平面图（3）（学生作品）

第 5 章 形 的 基 本 要 素

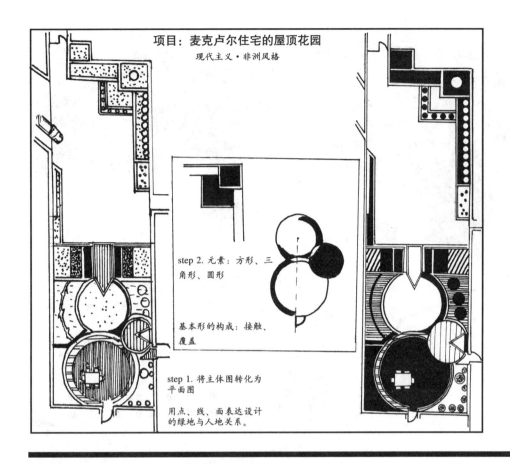

项目：麦克卢尔住宅的屋顶花园

现代主义·非洲风格

step 2. 元素：方形、三角形、圆形

基本形的构成：接触、覆盖

step 1. 将主体图转化为平面图

用点、线、面表达设计的绿地与人地关系。

第一步：用黑色表示建筑、树、水体、地灯，灰色表示草地，白色表示道路和广场空地，用黑色线条表示金属铺装。空间富有秩序，方与圆完美结合中，有条形铺装统一，有点、线、面的结合交织，在面中有线和点的点缀，使整空间中有变化。

第二步：用黑白区分后，圆形为发散状，且与矩形广场有部分交叉，长条的金属铺装将矩形与圆统一，路地为垂直或平行，使空间整洁干净，且交通畅通。

第三步：去掉所有细干，只留下主要结构后发现大体上为对称结构为圆和矩形的结合，又有线条将矩形与圆统一协调。

图5-44 以形的基本要素点、线、面解读风景园林的平面图（4）（学生作品）

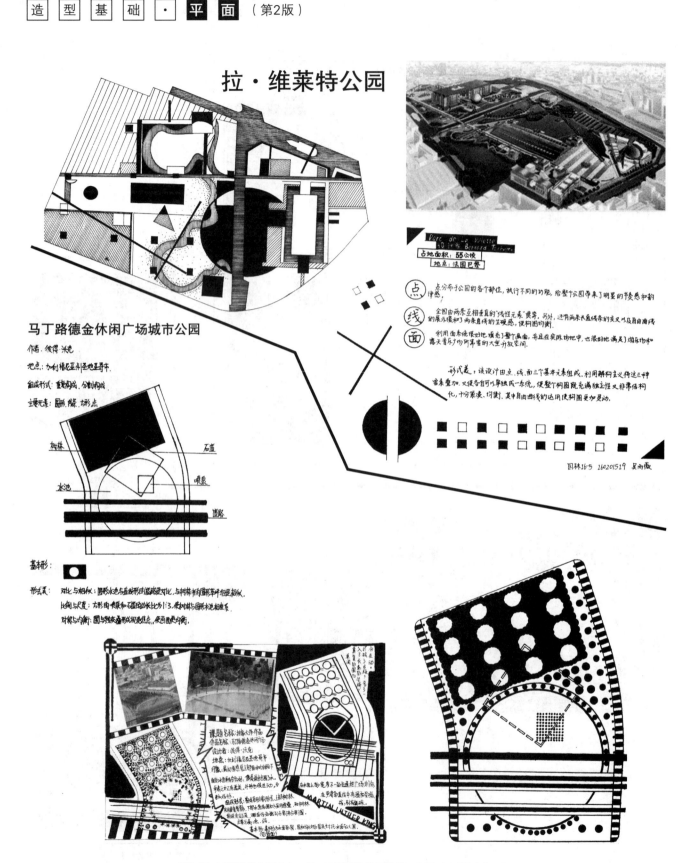

图5-45 以形的基本要素点、线、面解读风景园林的平面图（5）（学生作品）

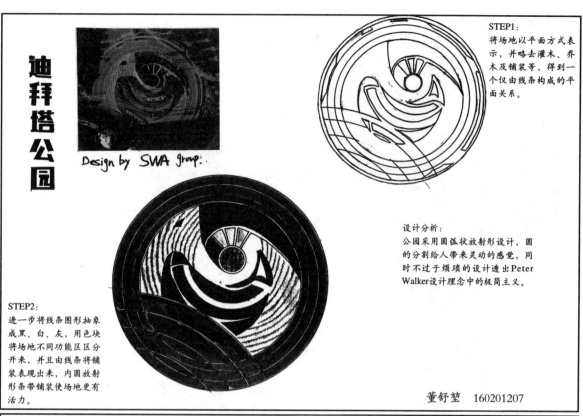
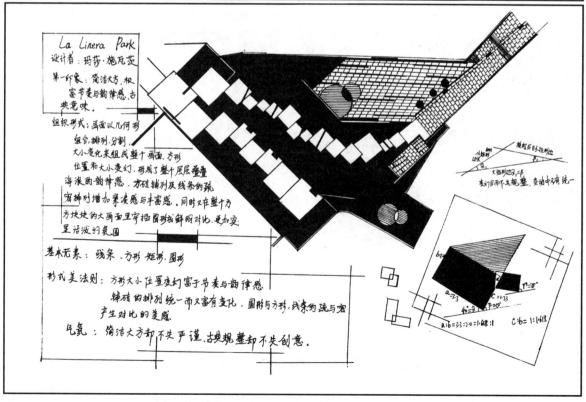

图5-46 以形的基本要素点、线、面解读风景园林的平面图（6）（学生作品）

迪拜前卫博物馆——扎哈·哈迪德

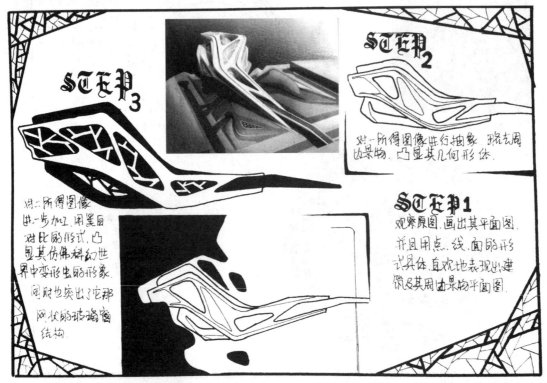

图5-47 以形的基本要素点、线、面解读风景园林的平面图（7）（学生作品）

第6章

下篇 平面构成与风景园林平面布局

形态的构成规律与应用

- 基本形与骨格
- 形态的构成规律与应用
- 实验

第5章介绍了点、线、面等基本要素的特征及其应用,以及基本要素之间的关系。要把这些基本要素在平面上根据一定的规律进行放置以构成造型设计,就需要运用平面构成的基本方法。

自然的所有事物都依照内在的法则及规律运动与生长,这些内在的法则及规律就是它们的生长法则。它们的形态与其内在生长法则一样,存在着一定的规律与秩序。通过观察,发现其规律,并将其抽象、整理成为一些常规的构成形式。在此基础上,进一步抽象出这些规律的基本形式,并用简练的、几何化的手法对其进行归类、划分,这样即得到平面构成的基本方法。

6.1 基本形与骨格

自然界的任何生命体都有其自身的生长结构,同时它们并非孤立存在,为了更好地生存、繁衍,它们都需要给自己创造更好的生存环境。基本形与骨格的概念就是对个体生命体的生长结构的进一步形式化,也是对它们的生存空间形式的抽象表现。基本形代表着个体的生命体,骨格则反映它们的生存空间的结构形式。

6.1.1 基本形

(1) 基本形的概念

在平面构成中使用的基本单位形状称为基本形,基本形大致分为几何形和自然形。为了方便进行基础性的抽象训练,我们主要针对几何形来讨论基本形相关的问题。在风景园林设计中,最基本的几何形——方形、三角形和圆形及其衍生形构成的基本形,应用较为普遍,这也是我们用几何形来学习基本形的原因之一(图6-1)。

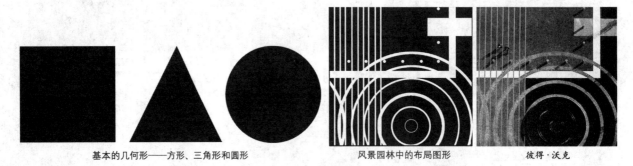

基本的几何形——方形、三角形和圆形　　　　风景园林中的布局图形　　　　彼得·沃克

图6-1　基本形

(2) 基本形的构成方法

形与形之间有如下8种基本关系:分离、接触、覆盖、透叠、联合、减缺、差叠、重合(图6-2)。可以通过这些基本关系及最基本的形,组合出各种各样的基本形(图6-3,图6-4),通过改变形的大小、方向、位置和正负反转,还可以让基本形千变万化,产生更多表情,详见实验4。

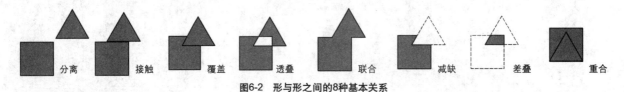

　　分离　　　接触　　　覆盖　　　透叠　　　联合　　　减缺　　　差叠　　　重合

图6-2　形与形之间的8种基本关系

第 6 章 形态的构成规律与应用

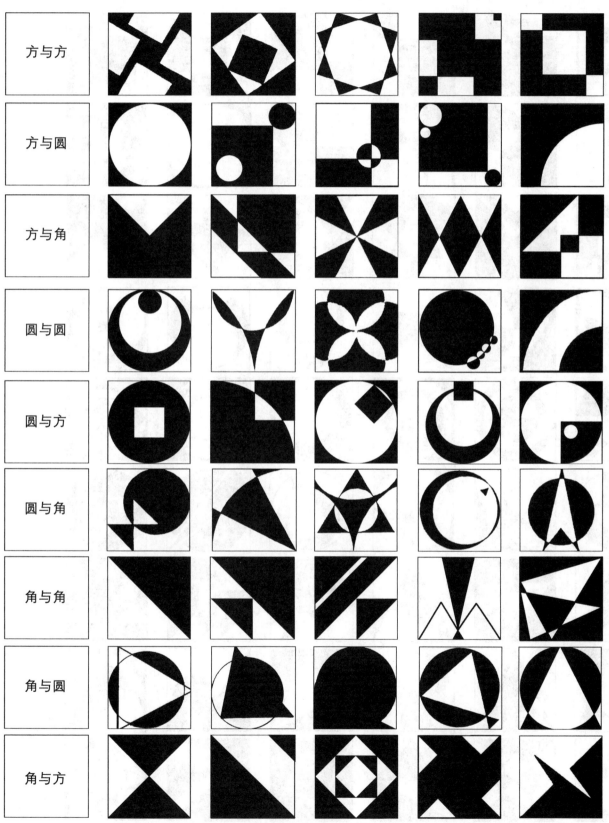

图6-3 用几何形构成基本形（1）

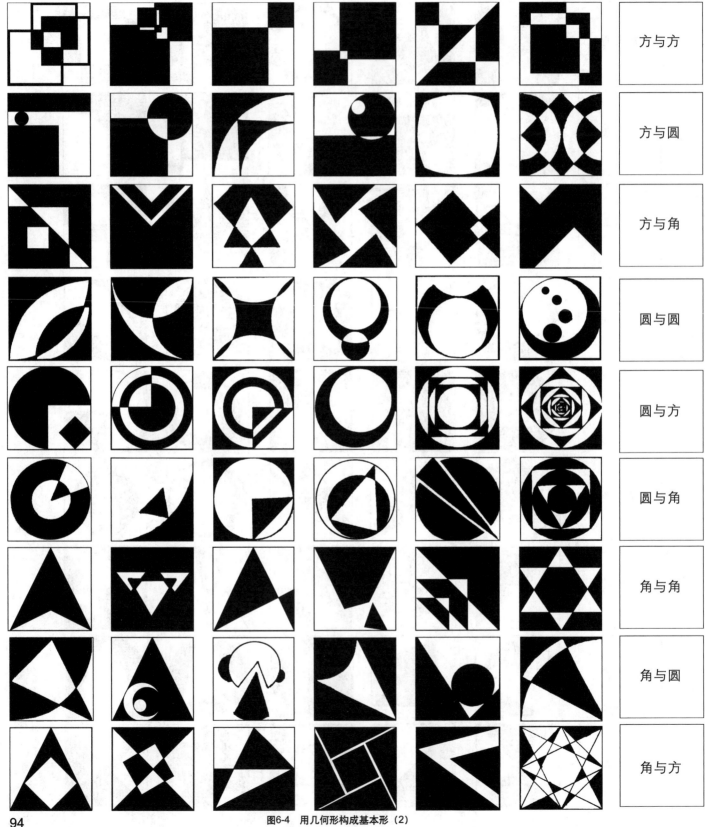

图6-4 用几何形构成基本形（2）

6.1.2 骨格

(1) 骨格的概念

在大自然中，只要我们仔细观察就会发现存在于生命体中的骨格，有的很清晰地表露出来，有的则暗藏在其中（图6-5）。

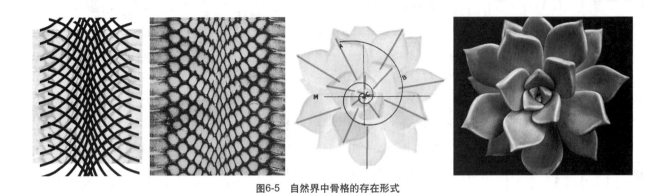

图6-5　自然界中骨格的存在形式

骨格是建立在对自然界的观察基础之上，整理出适合基本形放置的布局依据。骨格分可见和不可见两种，或明确画出骨格线使其作为画面的一部分，或将骨格线暗含在构图中（图6-6）。

骨格还分为有作用性的和无作用性的。有作用性骨格将画面中的空间划分成许多单位，单位中基本形超出骨格的部分要被切除。骨格的结构不仅包括格子本身，还包括骨格线的交点。无作用性骨格用骨格线的交点固定基本形的位置，不切割基本形（图6-7）。

构图给人的感觉主要取决于基本形的形状还是骨格结构，要视构成中单元的数量而定。以图6-8为例，图A用平面网格的方式将大量异形小单元组织起来，形成整体构成；取自图A局部的图B则只有4个单元，这些单元差异大、数量少，令网格失去了组织作用，使得单元的形状在构成中的影响变大。

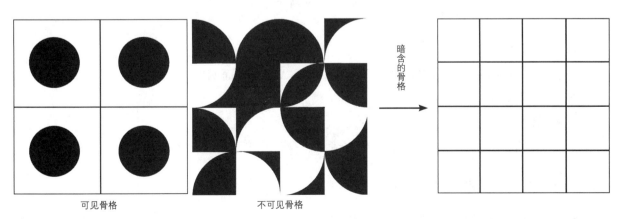

图6-6　可见骨格与不可见骨格

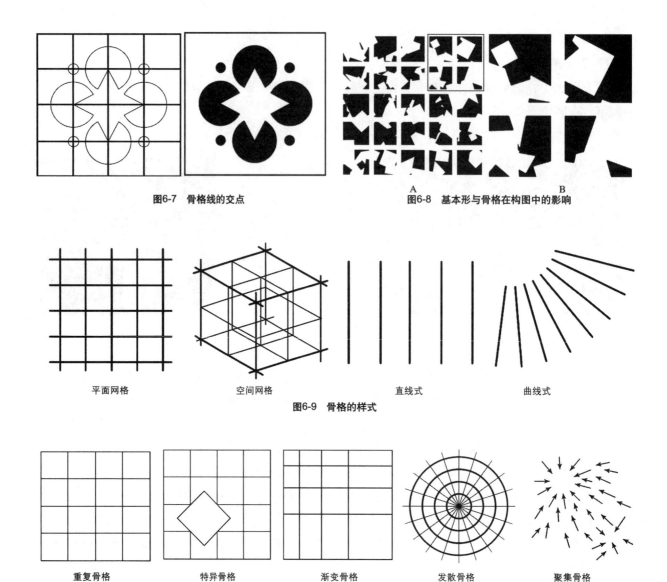

图6-7 骨格线的交点　　　　图6-8 基本形与骨格在构图中的影响

平面网格　　空间网格　　直线式　　曲线式

图6-9 骨格的样式

重复骨格　　特异骨格　　渐变骨格　　发散骨格　　聚集骨格

图6-10 骨格的种类

(2) 骨格的样式

骨格的样式有两种：网格式和线形式。其中网格式又分平面网格与空间网格，线形式则有直线式和曲线式（图6-9）。

(3) 骨格的种类

常见的骨格有以下5种：重复骨格、特异骨格、渐变骨格、发散骨格和聚集骨格（图6-10）。

6.2　形态的构成规律与应用

基本形与骨格相互作用从而产生形态的构成规律。形态的构成规律主要有6种：重复构成、特异构成、渐变构成、发散构成、聚集构成和分割构成。

6.2.1 重复构成

重复构成是最常见的形式构成规律。蜂巢、鱼鳞、水晶矿石等自然物的存在形式都遵循重复构成的规律。在人造物中,便于标准化、统一化和大批量流水作业的形式被大量重复,如日常生活中的工业产品、建筑的格局和部件、纺织物的图案、铺砖、公共设施等(图6-11)。

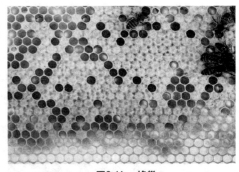

图6-11　蜂巢

6.2.1.1 重复构成的形式

(1) 重复基本形在重复骨格中的应用

重复骨格是最基本的骨格,其他的许多骨格结构大都是在重复骨格的基础上变形而来。重复骨格是每个空间单位形状相同、大小相等的重复的网格,其中最简单常用的是大小均等的正方形组成的基本方格组织。在构成中不断重复使用同样的基本形,即为基本形的重复。

有规律地改变重复基本形在重复构成中的应用形式,如正负反转、位置变化、方向旋转等,可以获得不同的效果(图6-12)。

简单重复　　　　　正负反转　　　　　方向旋转　　　　　位置变化

图6-12　重复基本形在重复构成中的应用形式

重复的基本形在重复的骨格中,如果基本形只是简单的重复,画面就像军队一样秩序感极强、工整度极高,略显单一,容易形成背景的印象,要使画面生动就得调整基本形的形式,产生新的形,使其更为生动(图6-13A);当改变基本形的正负关系时,画面的深度增加,层次更加丰富,仍保持秩序感(图6-13B);当基本形的方向发生改变时,开始出现节奏和韵律(图6-13C);当基本形的位置发生改变时,秩序将进一步减弱,趣味开始产生;如果再改变其正负关系,整个画面将更为生动(图6-13D)。

(2) 近似基本形在重复骨格中的应用

近似是重复的非规律性轻度变异,却又不失规律感。自然界中近似基本形的例子很多。看起来都是苹果,但每个苹果并非完全相同;看起来都是眼睛,但都存在一定的形态差异(图6-14)。"世界上没有两片完全相同的叶子",没有两株完全相同的树,没有两丛相同的花,但它们都属于彼此相似的同一种类。很多喜欢时尚的年轻人,总爱对着摄像头迅速连拍若干张造型迥异的大头贴,其实这也是近似的一种生动表现。

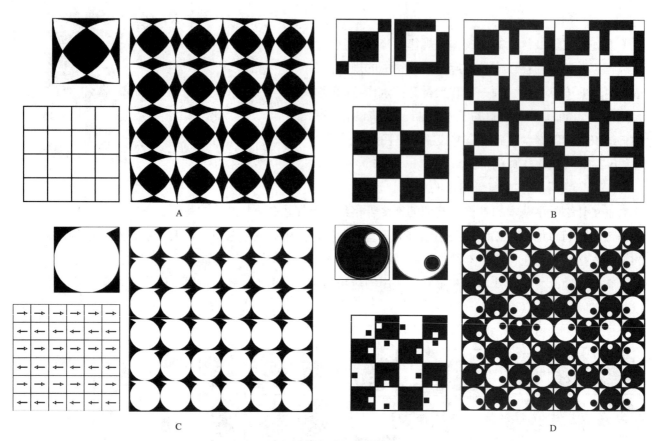

图6-13 重复基本形在重复骨格中的应用

图6-14 同一事物的近似性

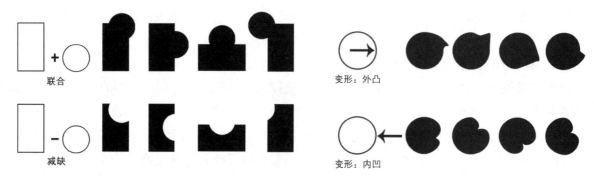

图6-15 近似基本形的获得

图6-16 近似基本形在重复骨格中的应用

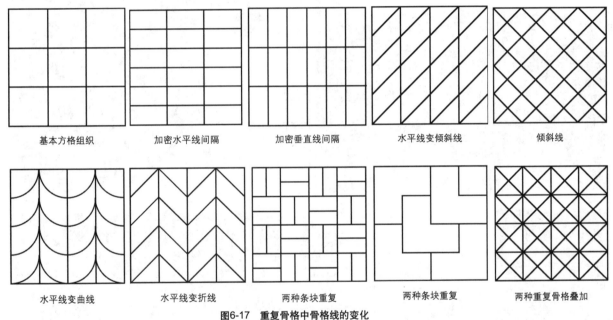

图6-17 重复骨格中骨格线的变化

以两个或两个以上的基本形为主体，稍加联合、减缺、变形、扭曲等变化，便可得到多种近似基本形（图6-15）。需要注意的是，将近似基本形在重复骨格中排列时，不要形成循序渐变的效果，否则就不是近似而是有规律的渐变了。

近似基本形在重复骨格中，既统一又有微妙的变化（图6-16）。

6.2.1.2 重复骨格中骨格线的变化

重复骨格的骨格线可以是垂直、水平或倾斜的，网格线的直曲、交叉角度也可以产生变化。还可以在同一方向上均匀改变骨格线的排列间隔，甚至可以用两种以上条块进行重复，或将两种重复骨格叠加（图6-17，图6-18）。

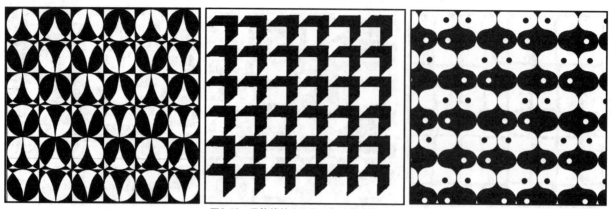

图6-18 骨格线的变化在重复骨格中的应用

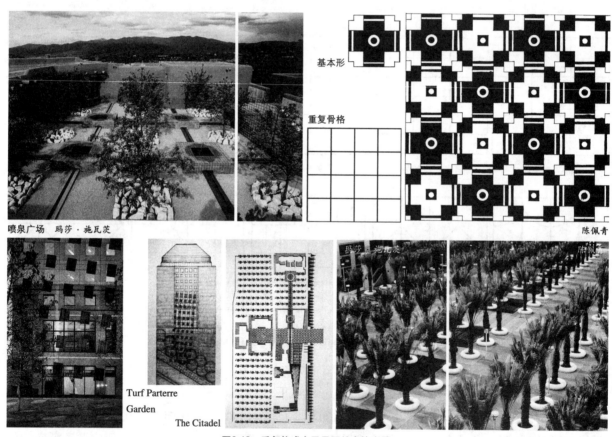

图6-19 重复构成在风景园林中的应用

6.2.1.3 重复构成的特点及其在风景园林中的应用

重复构成形式给人带来平稳、和谐、规律、秩序的感觉，具有整齐的形式美感，能加强人对形象的印象。由于重复构成能给人以统一有序的视觉感受，带来一定的震撼力和气势，所以在风景园林中的应用非常广泛，通常用于统一的大背景，或营造强力的视觉震撼，或与周边自然环境形成鲜明的对比，或营造秩序感强的空间氛围等（图6-19）。

6.2.2 特异构成

特异是建立在重复的基础上的。某个形态突破了重复的骨格和形态规律,产生了突变,这种在整体的有规律的形态群中,有局部突破和变化的构成就叫特异构成。重复构成的美感来自平稳和谐,但同时也容易显得古板单调。特异构成即要打破这种古板和单调,突破规律的限制去创造构图中的视觉焦点,使构图生动醒目,引人注意并留下深刻印象(图6-20)。

种类及形状的特异

位置的特异

形状及色彩的特异

图6-20 自然界特异的语言

(1) 特异的焦点

特异构成中焦点的形成可以是基本形的变异,也可以是对规律性骨格的局部破坏,还可以是从一种规律性骨格跳跃至另一种规律性骨格。一般情况下,特异的主焦点被放置在画面的黄金比例位置,以起到强调、凸显、引导的作用;而次焦点大多集中在视觉焦点的附近;小焦点会远离主次焦点,但会起到引导人们视线到达主焦点的作用(图6-21)。

(2) 特异的种类

特异的种类可以根据焦点形成的方式大概归纳为以下几种:方向特异、正负反转特异、大小特异、形态特异、位置特异(图6-22)。一般情况下,方向特异和正负反转特异的效果较弱,大小特异稍强一些,而形态特异和位置特异的特异效果最佳。在选择特异构成时,各种特异的种类可以互相组合,一般要根据主题的要求选择具体的特异种类(图6-23)。

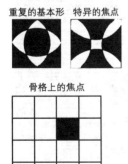
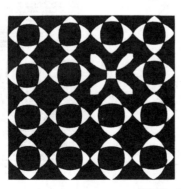
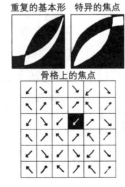

图6-21 特异的焦点

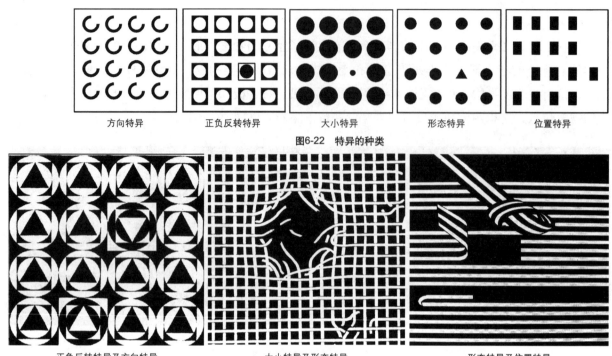

图6-22 特异的种类

图6-23 特异种类的差异影响特异的强弱

(3) 特异的层次

特异的层次一般分3种：大特异、中特异、小特异。它们之间存在视觉的连惯性，丰富画面的层次及空间的变化（图6-24）。

(4) 特异构成的特点及其在风景园林中的应用

风景园林中的视觉焦点通常会采用与周边环境对比的形式，以起到控制焦点的作用。如广场中心、公共空间的主题景观、居住区的景观小品等，常以特异构成的方式进行构思。特异构成的变化部分会成为视觉的焦点，视觉传达上常用这种方法引起人们的注意和重视。构图上的统一与秩序，加上局部的变化，使得画面生动而有趣（图6-25）。

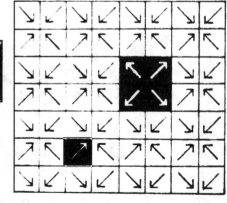
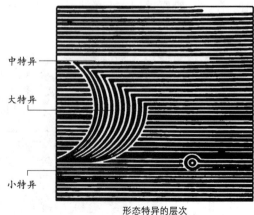

图6-24 特异的层次

第 6 章 形态的构成规律与应用

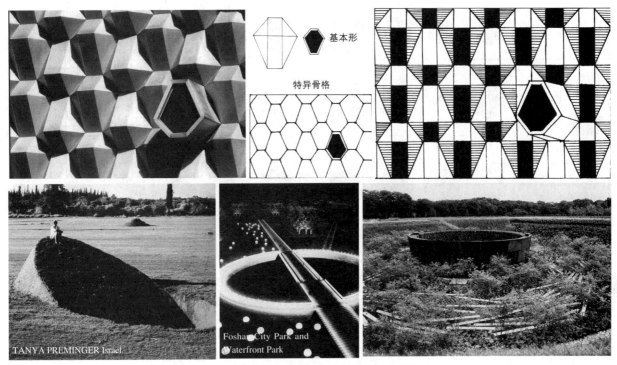

图6-25 特异构成在风景园林中的应用

6.2.3 渐变构成

渐变是指物象循序渐进地变化，是自然界生物生命活动的过程。如动植物从小到大的生长、海螺的壳、鱼的骨骼、涟漪、透视带来的路两边路灯的形态变化等，都给人以渐变的感受（图6-26）。在平面构成中，渐变是指形态要素有秩序、有规律、阶段性的变化。这种充满节奏感、韵律感和运动感的构成形式称渐变构成。渐变是多元性的，它包括形态的大小、方向、位置、色彩、空间诸因素。通过骨格或基本形循序渐进的变化，呈现出阶段性的、有秩序的自然变化视觉效果。

6.2.3.1 渐变的形式

渐变的形式分规律性骨格作用的渐变和无规律性骨格作用的形态渐变两种。

(1) 规律性骨格作用的渐变

规律性骨格作用的渐变分为3种：重复骨格的基本形渐变、骨格的渐变、骨格和基本形同时渐变。

《设计结合自然》
大小渐变

欧洲菜花
双重渐变

海螺
层次渐变

青蛙的一生（引自《折纸艺术》）Lau Kwong Chung
形态渐变

图6-26 自然界的渐变语言

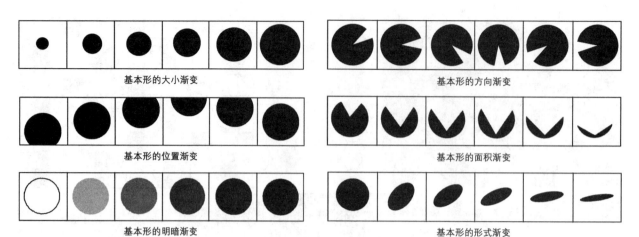

图6-27 渐变基本形的获得

重复骨格的基本形渐变 指基本形在大小、位置、方向、面积、明暗、形式等方面以一定的规律逐渐变化,产生渐变的基本形(图6-27)。也是说,重复骨格不变,只是重复骨格中的基本形产生渐变。和近似基本形相比,渐变基本形存在着明显的规律性。

在图形应用中,其大小渐变产生生长感或空间远近移动感,可能是生命从小到大的成长过程,也可能是对事物的观察从小到大的渐变(图6-28A)。位置渐变产生平面移动,好像被抛起又落下的事物在空中一个个瞬间的定格(图6-28B)。方向渐变产生平面旋转,就像车轮齿轮的匀速滚动。形式渐变则产生空间旋转,可以联想一枚硬币旋转着倒下、一个扁圆形飞盘被掷出,等等。在重复骨格当中应用渐变基本形的效果,就像是一张张连续的电影胶片,用静态的一个个瞬间记录下动态的发展变化。

骨格的渐变 是指骨格形式有规则地变化,具有很强的节奏和韵律。动植物从小到大的生长、路旁树木或围栏等由远及近的透视,都给人以渐变的感受。骨格的渐变是对自然现象渐变的视觉印象进行归纳的结果,一般可分为垂直渐变、水平渐变、斜向渐变、波纹形渐变、折线形渐变、弧线渐变

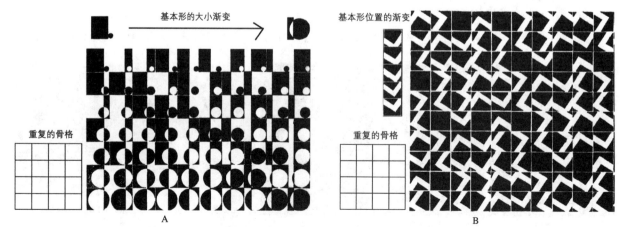

图6-28 渐变基本形在重复骨格中的应用

图6-29 骨格的渐变

图6-30 渐变骨格下的渐变

等,它们之间可以进行交叉组合(图6-29),渐变的数列比可参考"分割构成"的数列分割。在渐变骨格的作用下,只要进行图形反转,就能获得强有力的渐变构成(图6-30)。

骨格和基本形同时渐变 是指将渐变的基本形纳入渐变的骨格中而产生的变化(图6-31)。

(2) 无规律性骨格作用的形态渐变

无规律性骨格作用的渐变排除严格的骨格限定,形态的变化趋向自由、灵活。前文所讲的重复骨格下的基本形渐变主要强调的是一个基本形在大小、方向等方面的渐变,而形态渐变强调的是两种不同形态之间的过渡变化,关键在于对渐变形态的两极及两极之间渐变节奏的把握。

形态渐变的重点不是变形本身,而是把设计的意念赋予、渗透到画面中,给人以新的思考和启迪,显得妙趣横生。比如在埃舍尔的《水和天》,飞鸟和鱼渐变的画面当中,可以领略到"海阔凭鱼跃,天高任鸟飞"的氛围,《昼与夜》让人感觉时间的流逝,阴阳的转换等(图6-32)。

6.2.3.2 渐变构成的特点及其在风景园林中的应用

渐变构成给人带来空间的透视感和节奏感,而韵律的形成是在节奏形式上发展起来的。因此,在风景园林设计中渐变构成必然给人带来节奏和韵律的视觉感受(图6-33)。

图6-31 骨格和基本形同时渐变

水和天 埃舍尔

昼与夜 埃舍尔

解放 埃舍尔

图6-32 形态渐变

Father Collins Park
Abelleyro+Romero Architects

角度渐变

比例渐变

荣军公园

克里斯托夫·吉罗特

数量渐变

图6-33 渐变构成在风景园林中的应用

6.2.4 发散构成

发散构成给人的感觉就像光源发散出的光线或植物的生长,都是围绕一个共同的中心(光源、主要根系)向四周发散,形成强有力的视觉焦点。自然界的发散是生存的需要,只有以根茎为中心才能获得养分和支撑,花朵向外发散扩张才能获得更多的生存机会和空间(图6-34)。

6.2.4.1 发散构成的形式

发散构成的形式主要由发散骨格决定。发散骨格一般分为向心式发散骨格和集中式发散骨格。

(1) 向心式发散

向心式也可理解为发散式,分为规则向心式和自由向心式两种。规则向心式的发散构成有着明确的几何中心,其发散骨格的骨格线严格依照该中心有规律地发散出来(图6-35,图6-36)。自由

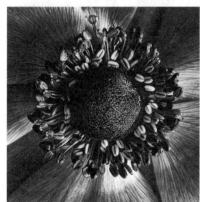 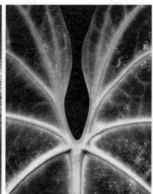 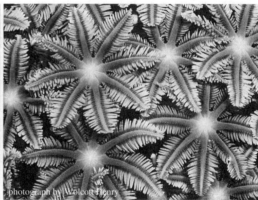

图6-34 自然界的发散语言

图6-35 规则式向心发散骨格

图6-36 规则式向心发散构成

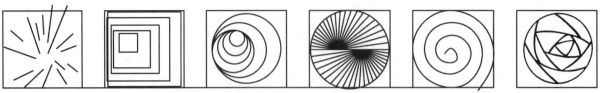

图6-37 自由式向心发散骨格

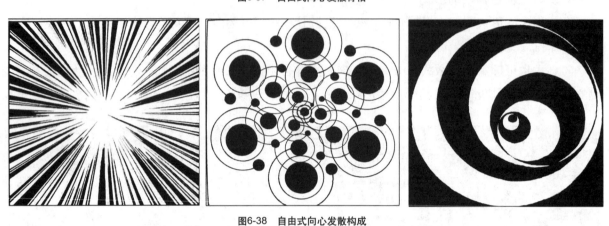

图6-38 自由式向心发散构成

向心式的中心要相对模糊一些,没有明确的几何中心,但能够感觉到骨格是围绕同中心区域展开的(图6-37,图6-38)。

(2) 集中式发散骨格

如果将向心式发散理解为鸟瞰式树状结构,那么,集中式发散可被理解为立面式树状结构,由集中的主结构向四周生长、发散(图6-39)。

6.2.4.2 发散构成的特点及其在风景园林中的应用

发散构成可理解为特殊的重复构成或特殊的渐变构成,构图具有强烈的焦点,引人注目。在风景园林设计中,发散构成也是相当常见的,发散形态容易获得视觉的圆满,有助于组织空间,突出视觉焦点。这种形式比对称更丰富,且结构匀称稳定(图6-40)。

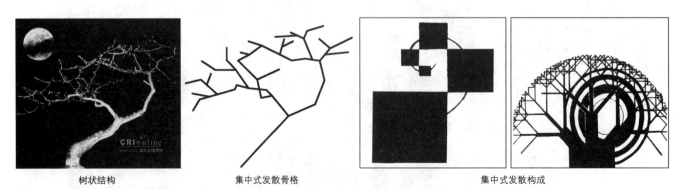

树状结构　　　　　集中式发散骨格　　　　　集中式发散构成

图6-39 集中式发散骨格及构成

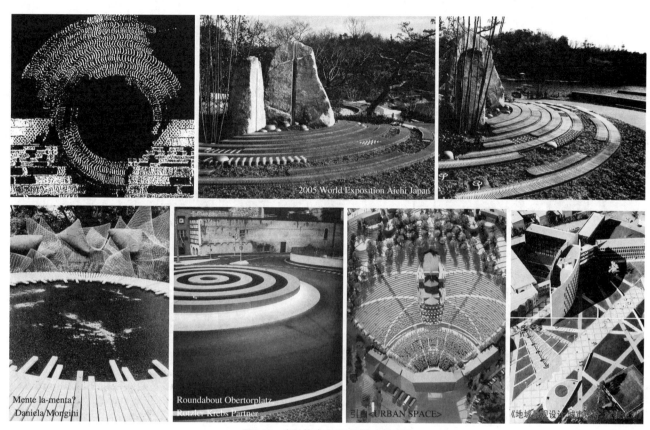

图6-40 发散构成在风景园林中的应用

6.2.5 聚集构成

聚集构成没有明确的骨格线，基本形在构图中的分布相对自由，但必须以一个或几个引力源为聚集方向（图6-41）。越靠近聚集骨格的引力源，基本形的分布越密；反之，越远越稀疏。其构成形式更接近于自然界的形式组合规律。

(1) 聚集构成的形式

聚集骨格中的引力源可以是点、线或面，积极的或消极的，各种形状均可，数量上可以是一个或多个（图6-42）。基本形一般根据画面表达的主次进行近似、大小、色彩的变化。

聚集的锦鲤

高倍放大后的胆固醇醋酸盐结晶体

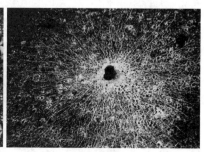
霉变的渗透力

图6-41 自然界的聚集语言

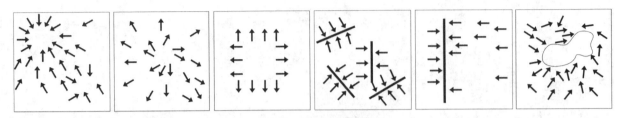

图6-42 聚集骨格的引力源

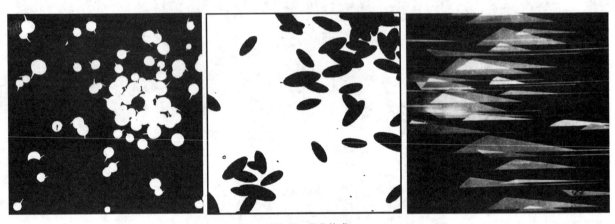

图6-43 聚集构成

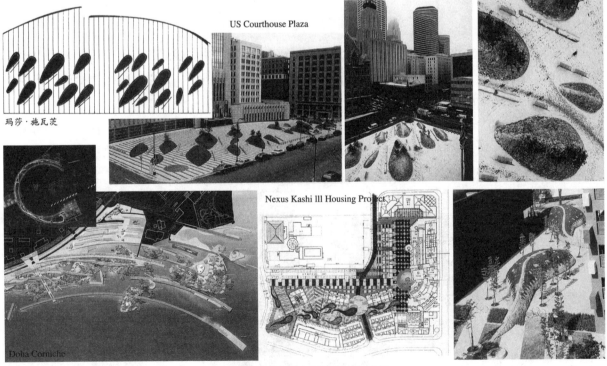

图6-44 聚集构成在风景园林中的应用

聚集骨格能产生运动感。向鱼池中丢干面包屑，鱼群便向面包屑的方向聚集；或者把手中的一把葵花子散落在桌子上产生的自由形态；或者像水中的鱼群，时而聚集时而分散（图6-43）。

(2) 聚集构成的特点及其在风景园林中的应用

聚集构成体现了国画中的"密不透风，疏可走马"的章法，留白是为了更好地突出主题的构成法则。与特异构成较为相似，同时存在视觉主焦点、次焦点、引导点。

在风景园林设计中，聚集构成常用来营造自然的景观效果，特别是在中国古典园林的构造中经常使用（图6-44）。

6.2.6 分割构成

自然界中存在着奇妙的组织秩序和形态分界（图6-45），这些形态之间的分界形态给我们提供了丰富的划分空间的手法，在此借用"分割"来表述形态的界线，以"分割构成"表达形态的空间划分规律。

分割构成是对以上构成形式的进一步简化和抽象，是基本形或分割骨格间自由组合的构成形式。开始设计时先在图纸中确定所设计的空间，确定基本形和分割骨格，然后设想如何分割、布局、打破空间，同时把基本形置于其中。随形态量的增加，形态间的关系也就更为复杂。在这个过程中，正负形态都显示出其重要的地位。

学习分割构成的目的是研究造型中潜在的整体和部分的数理规律，体会"木散为器，帛裁成衣"的深刻内涵。

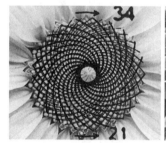
向日葵与黄金分割

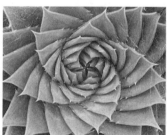
费氏数列

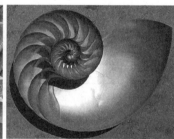
黄金分割与斐波那契数列

自由分割曲线

图6-45 自然界的分割语言

6.2.6.1 分割构成的手法

(1) 等分割

等分割是把画面分割成完全相等的几等分，可分为等形分割和等量分割。

等形分割 是把画面均等地分成若干大小、形状相同的部分的分割构成形式，是严谨的造型行为，属于重复构成的范畴。但只要做局部的特异或修正，就可能得到意想不到的效果，充满节奏感（图6-46）。

等量分割 则侧重于画面量度的比重关系，要求画面被分割的图形量度上相等，但不求形的相同。因此，等量分割比等形分割显得更为生动（图6-47）。

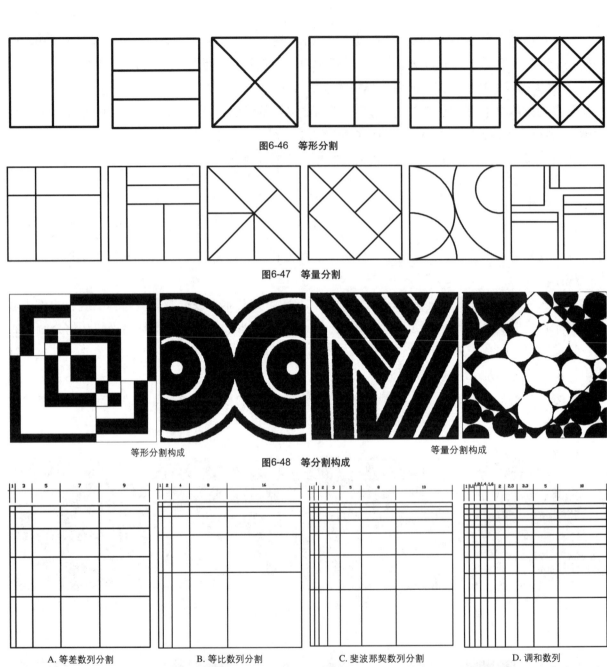

图6-46　等形分割

图6-47　等量分割

等形分割构成　　　　　　　　　　　　　　　等量分割构成

图6-48　等分割构成

A. 等差数列分割　　B. 等比数列分割　　C. 斐波那契数列分割　　D. 调和数列

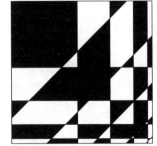 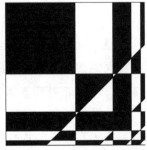

E. 等差数列分割构成　　F. 等比数列分割构成　　G. 斐波那契数列分割构成　　H. 调和数列构成

图6-49　数列分割

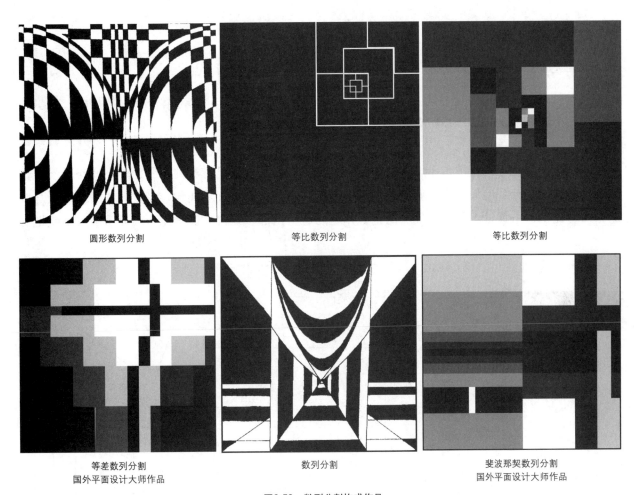

图6-50 数列分割构成作品

等形与等量分割都是针对图形在画面结构上划定比较严谨的分割面，分割的重点是画面结构。这会为以后的图形分割和色彩配置打下很好的基础（图6-48）。

(2) 数列分割

数列分割是利用比例关系来追求画面有秩序的变化，以获得更具数学美和高度的秩序感，可分为：等差数列分割、等比数列分割、斐波那契数列（Fibonacci Series）分割、调和数列分割等（图6-49，图6-50）。

等差数列分割　数列的等级差均为同一数值，其公式为a，$a+r$，$a+2r$，$a+3r$……如a为1，公差r为2，等差数列为1，3，5…19，21，23…等差数列是变化相对固定的数列，呈现出的是直线递增的变化。

等比数列分割　具有相同公倍数的数列，称为等比数列，例如，2，4，8，16…其公倍数为2，以等比数列为基础的分割方式，称为等比数列分割。使用整数为倍数时，如2倍、3倍等，其数列的增值变化太大，反而丧失了其造型的效果，因此可以使用1.3倍、1.5倍等。

斐波那契数列分割 每一数列等级均为前两个等级数值相加的结果，即0，1，1，2，3，5，8，13，21，34，55…p，q，(p+q)。把数列中的每个数字都用之前的一个数去除，最终可无限接近黄金数。从数列的渐变程度看，这个数列变化较平稳，是有规则、平稳的数列。

调和数列 其公式为1，1/2，1/3，1/4…1/n。为了方便，一般将数列的各项增加10倍，从小到大排列，为…1，1.1，1.2，1.4，1.6，2，2.5，3.3，5，10。

(3) 黄金比例分割

黄金比例自古以来就被古希腊人视为美的典范。例如，希腊巴特农神殿屋顶的高度与屋梁的长度便是黄金比关系；近代许多绘画的造型与构图多采用黄金比；直至现代，美化人体的服装更是借助于黄金比例进行设计；此外，优美的正五角星的造型内部多处含有黄金比，难怪希腊人早就把五

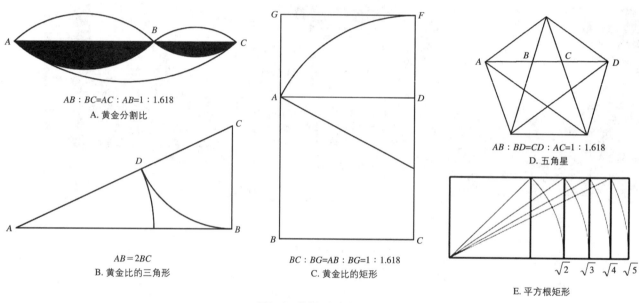

图6-51 黄金比例分割

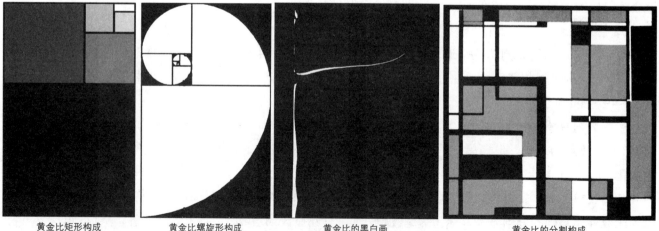

黄金比矩形构成　　黄金比螺旋形构成　　黄金比的黑白画　　　　黄金比的分割构成

图6-52 黄金比例分割构成

星看成是神圣而美丽的象征。黄金比关系为1∶1.618，在几何学上属于简单可求的优美比例。将满足黄金比关系的形态要素进行构成，同样可以得到意想不到的效果。

由包括无理数在内的平方根比构成的矩形称为平方根矩形，它自古希腊以来一直是设计中重要的比例构成因素。现代设计中通常用$1∶\sqrt{2}$的比例来代替黄金比，例如，标准A4纸的尺寸是21cm×29.7cm，长宽比为$1∶\sqrt{2}$。黄金比例分割的图形及构成参见图6-51，图6-52。

(4) 自由分割

自由分割比数列分割更具自由性和随机性，只求在整体结构上达到美而和谐的效果，是提高形式美能力的重要手段。但其仍须遵循一定的规律，如形态的相似性、骨格的统一性、元素的主次、视觉的层次等。构图重心一般不宜设在构图的正中心，采取偏倚、侧向、动感等非等量区域的联系可使作品更为生动多姿，更加贴近"自由"的特点（图6-53，图6-54）。

图6-53 自由分割

图6-54 自由分割构成

6.2.6.2 分割构成的类型

①矩形分割构成（图6-55）；②三角形分割构成（图6-56）；③圆形分割构成（图6-57）；④自由分割构成（图6-58）；⑤综合分割构成（图6-59）。

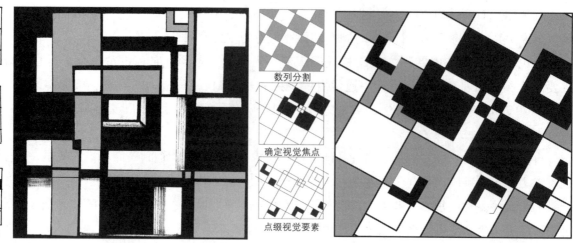

图6-55 矩形分割构成

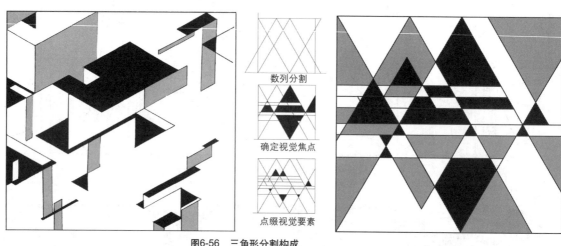

图6-56 三角形分割构成

图6-57 圆形分割构成

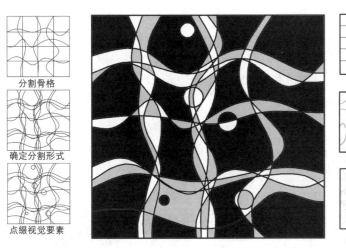

图6-58 自由曲线分割构成

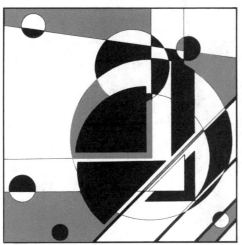

图6-59 综合分割构成

6.2.6.3 分割构成的特点及其在风景园林中的应用

在风景园林设计中，可根据空间的关系进行分割，布局场地的空间关系。分割构成经常用于场地的经营和控制（图6-60）。

6.3 实验

6.3.1 实验4：基本形的构成练习

目的 加强基本形的构成练习，进一步理解几何形的组织关系、形式特点和语言表述。

方法 选择一种几何形进行基本形的训练，如以"矩形主题""三角形主题""圆形主题"为主题展开。运用形与形之间的基本关系进行组织，通过改变形的大小、方向、位置和正负反转，使基本形发生变化，产生更多表情。参见图6-61和图6-62。

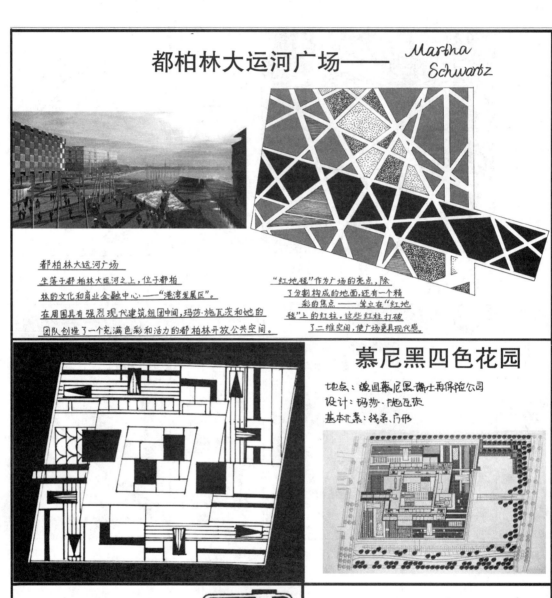

图6-60 分割构成在风景园林中的应用

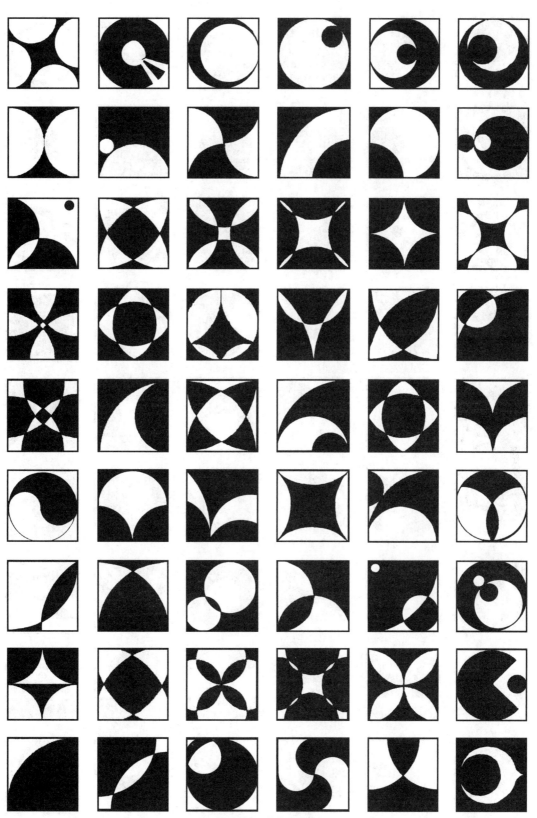

图6-61 基本形的构成练习（1）

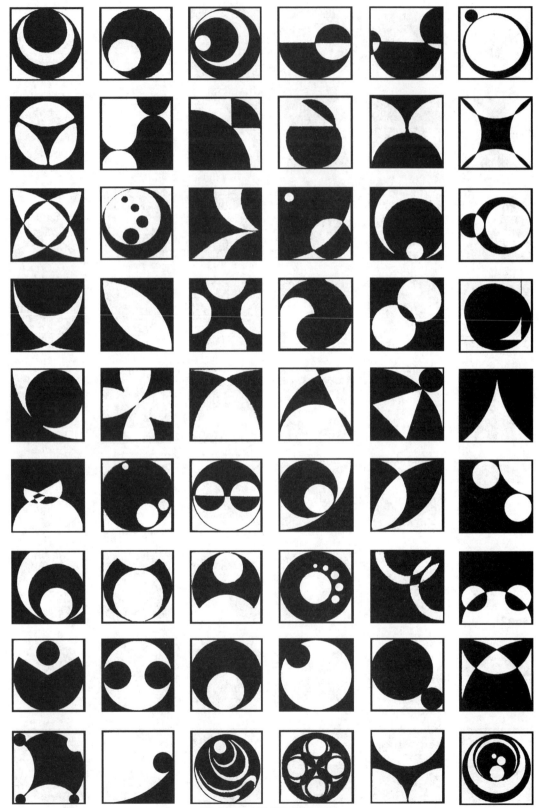

图6-62 基本形的构成练习（2）

要求 以黑白画的形式，画在42cm×29.7cm白色细纹水彩纸上。

要点 体会基本形的微妙变化所产生的形式表现差异。

6.3.2 实验5：重复构成、特异构成、渐变构成、发散构成、聚集构成、分割构成

目的 灵活掌握形态的构成规律，了解基本形与骨格的相互作用，从而理解形态的构成规律。

方法 分别以重复构成、特异构成、渐变构成、发散构成、聚集构成、分割构成进行创作。要求标明基本形、骨格形式或构成要点，可参见图6-63至图6-74。

要求 以黑白画的形式，分别画在21cm×29.7cm白色细纹水彩纸上。

要点 深刻理解形态的构成规律。

6.3.3 实验6：综合构成

目的 灵活掌握形态的构成规律，理解各种构成之间的组织特点和形式规律，进一步理解构成的形式语言。

方法 打散各种构成的组织秩序，如重复+发散+特异、发散+渐变、分割+渐变+特异等，并找到它们之间的优势互补和组织规律，参见图6-75至图6-79。

要求 以黑白画的形式，画在21cm×29.7cm白色细纹水彩纸上。

要点 灵活运用形态的构成法则。

6.3.4 实验7：以构成的语言解读风景园林平面布局

目的 以形态构成规律的法则，理解优秀风景园林作品中平面形态的构成规律。

方法 寻找优秀的风景园林设计作品，分析平面图中的基本形、骨格形式和构成要点，并以抽象的平面形式构成语言表达设计作品的平面图。参见图6-80至图6-85。

要求 以黑白画的形式，画在21cm×29.7cm白色细纹水彩纸上。

要点 理解风景园林平面图的形态构成规律。

造型基础·平面（第2版）

重复的基本形

重复的骨格

张越

重复的基本形

重复的骨格

柳斯旸

图6-63　重复构成(1)（学生作品）

第 6 章 形态的构成规律与应用

重复的基本形

重复的骨格

重复的基本形

重复的骨格

图6-64 重复构成(2)(学生作品)

123

图6-65 特异构成（1）（学生作品）

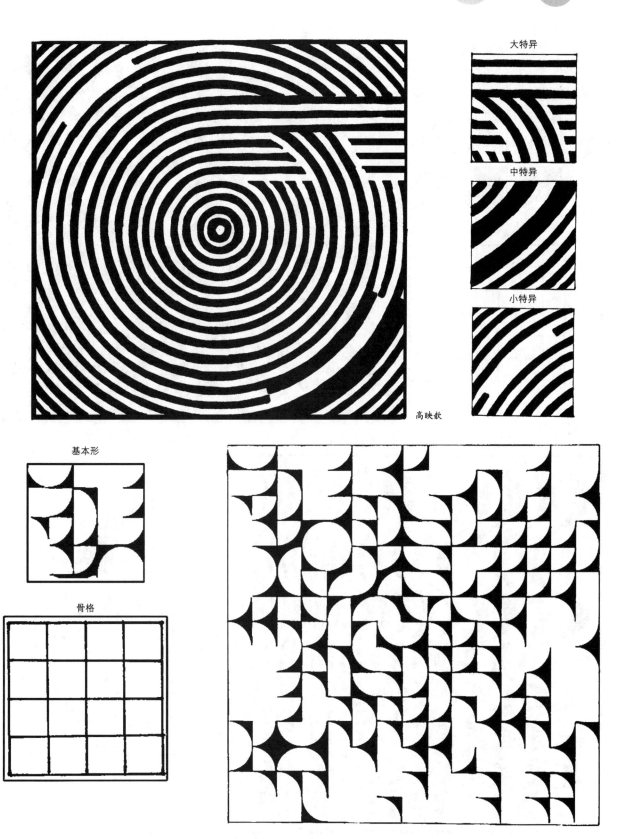

图6-66 特异构成 (2)（学生作品）

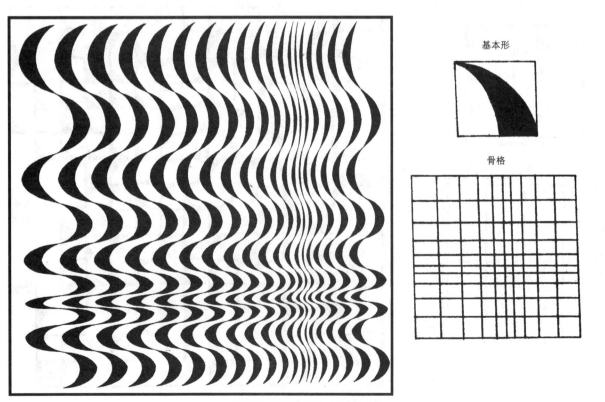

图6-67 渐变构成(1)(学生作品)

第 6 章 形态的构成规律与应用

渐变基本形

重复的骨格

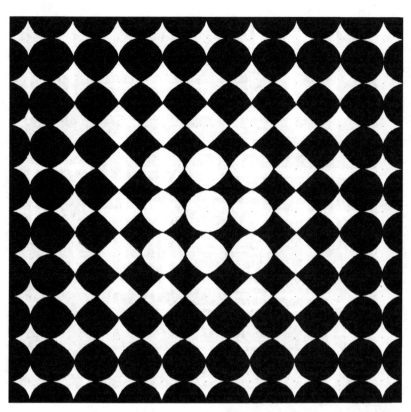

基本形

渐变的骨格

图6-68 渐变构成(2)(学生作品)

基本形

自由式向心发散的骨格

旋转前进

丁呼捷

图6-69　发散构成(1)

第 6 章 形态的构成规律与应用

骨格

基本形

骨格

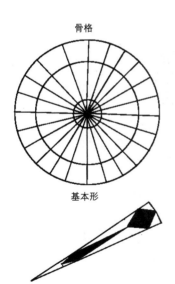

基本形

发散式的骨格给人带来强烈的视觉冲击,如同耀眼的散发着金色光芒毫无阻碍地射入眼底。

张越

图6-70 发散构成(2)

129

造型基础·平面（第2版）

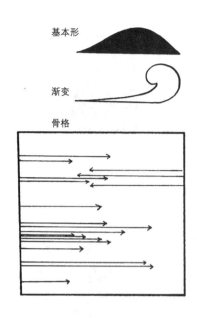
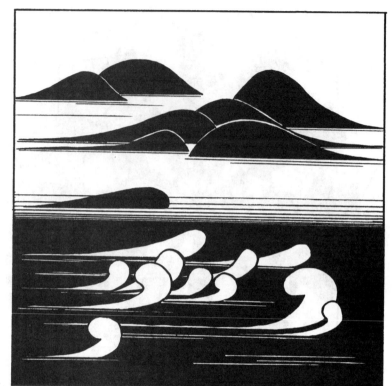

何昊

肖立环

图6-71 聚集构成（1）（学生作品）

第 6 章 形态的构成规律与应用

基本形

骨格

姜卓君

基本形1

基本形2

骨格

图6-72　聚集构成(2)（学生作品）

矩形等量分割构成

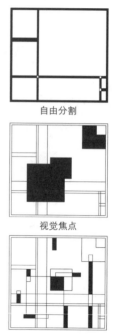

自由分割

视觉焦点

点缀视觉要素

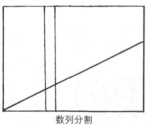

数列分割

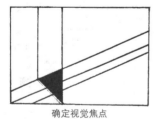

确定视觉焦点

点缀视觉要素

图6-73 分割构成(1)

第 6 章 形态的构成规律与应用

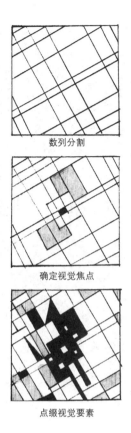

数列分割

确定视觉焦点

点缀视觉要素

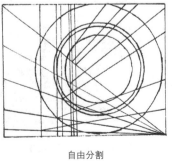

自由分割

图6-74 分割构成(2)

133

涟漪：
　　通过从中心向四周渐变的方格的变化及黑白间隔上色的手法，表现出一圈圈向外扩散的感觉，正如水平上的涟漪，慢慢漂散。

骨格

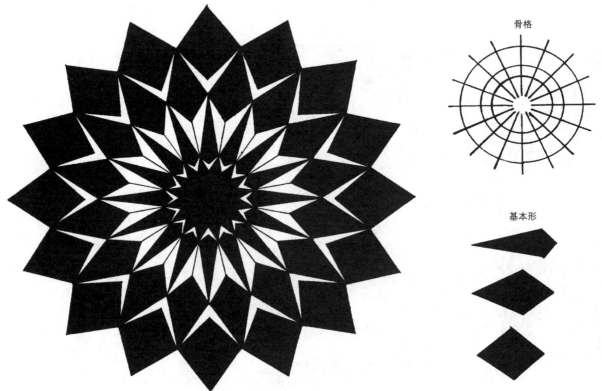

骨格

基本形

图6-75　综合构成(1)

第 6 章 形态的构成规律与应用

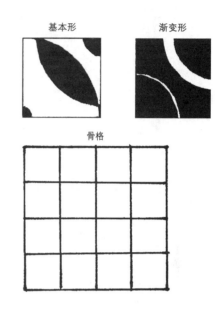

刚·柔

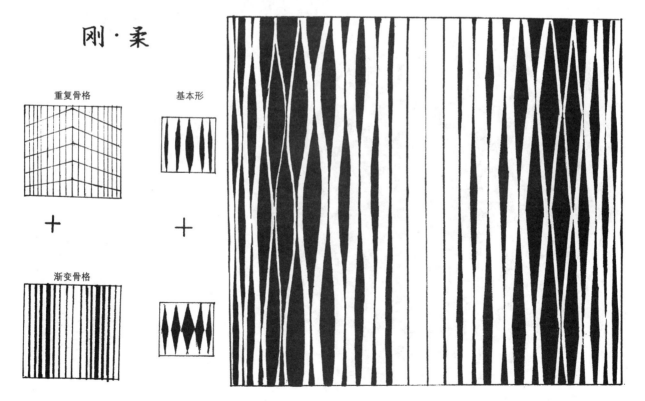

图6-76 综合构成 (2)

骨格采用同心圆的方式，加之以渐变：渐变的特点是从内而外，同心圆间距先增大，后减小，再增大。而三角形为主要构成图形，三角形大小、宽度渐变为先增大后减小。

骨格

图6-77　综合构成 (3)

图6-78 综合构成大拼合(1)

图6-79 综合构成大拼合 (2)

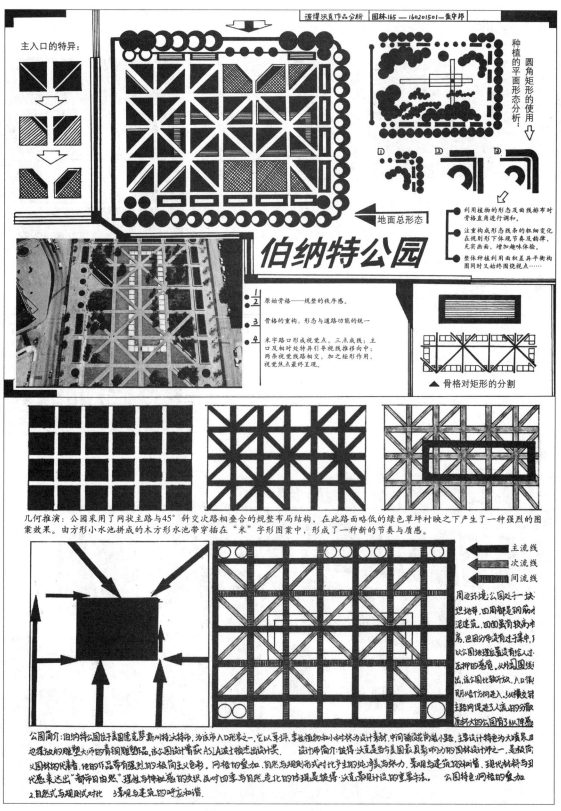

图6-80 以构成的语言解读风景园林平面布局（1）（学生作品）

慕尼黑机场凯宾斯基酒店花园
Garden of kempinski Hotel

大师作品名称：慕尼黑机场凯宾斯基酒店花园

设计者：彼得·沃克（Peter Walker）

印象：Garden of Kempincki Hotel建于1993年，由极简主义景观设计师Peter Walker设计。将古典花园用极简的图案创造了一片绿色场地。

抽象过程：
整体上采用矩形分割构成，但又同时采用了重复的骨格。但重复中含有特异结构，统一、简明、大方但又极富表现力。

德国慕尼黑机场凯宾斯基酒店
彼得·沃克

基本形

重复骨格

图6-81　以构成的语言解读风景园林平面布局（2）（学生作品）

尹露曦

第 6 章 形态的构成规律与应用

印象：灵动·飘浮·沉稳

组成：重复、相似

主要元素：圆

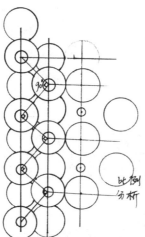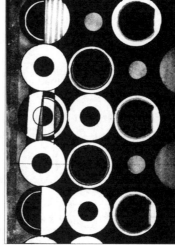

图6-82 以构成的语言解读风景园林平面布局（3）（学生作品）

图6-83 以构成的语言解读风景园林平面布局（4）（学生作品）

平面图

简化

西安世界园艺博览会之迷宫园　施瓦茨

图6-84　以构成的语言解读风景园林平面布局（5）（学生作品）

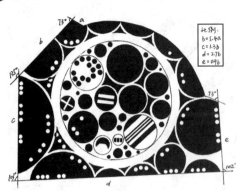

step 2：
保留公园整体形态，省去树木和繁杂的小环形绿地。以线条表现出主道路和公园中环形的人类运动区。

step 3：
进一步简化，只保留主路和人类主要休闲区留白，其余部分涂黑。突出公园的主要形态。

step 1：
大小不一的环形将公园划分成不同活动区域。在方正的城楼间，环形成为突破直线的自然的象征。用色块对广场不同功能区域进行界定，用黑白色表现公园的平面图。

美国费城环形公园
America Philadelphia Circle Park.

图6-85　以构成的语言解读风景园林平面布局（6）（学生作品）

第 7 章

形态构成法则与风景园林平面布局分析

下篇
平面构成与风景园林平面布局

- 对称与均衡
- 统一与变化

构成风景园林平面布置的基本要素有点、线、面、体、质感、色彩，与这些要素及形态构成规律等相关的知识为我们提供了多种形式的可能性及创作手法。但手法毕竟是手法，怎样应用这些组织元素及法则为主题服务，如何控制其形式的美感，形成和谐的场所精神，这些都需要总体的思考及规则，这就是形式美的基本法则。

美是世界共通的语言。自古以来，无论什么时期在哪个国家用何种材料制成的不同装饰用途的艺术作品，其中都表现出形式美的法则。形式美法则最根本的原则是创造优美环境、构成秩序空间。从构成和设计的角度来看形式美的法则，可大致分为对称与均衡、统一与变化、相似与对比、节奏与韵律、比例与尺度、简约与夸张。

7.1 对称与均衡

对称与均衡是衡量视觉平衡的主要手段，而这种视觉平衡所带来的视觉效果和视觉情感也随视觉平衡而产生差异。

7.1.1 对称

对称是指图形或物体在对称中心周边的各部分在大小、形状和排列上具有一一对应的关系。对称是表现平衡的最完美形态，在自然界中许多形态都呈现出这种平衡的对称（图7-1）。

图7-1 对称的自然形态

通过对自然对称形式物象或现象的观察，可以总结出3种对称形式（图7-2）：

中心轴对称 有多条对称轴，以对称轴的交点为对称中心；

轴对称 以一条轴为对称轴两侧对称，就像镜子或水面的反射效果；

旋转对称 旋转一定角度后对称，其中旋转180°的对称称为反对称。

对称是最规整的构成形式，其本身存在着明显的秩序性，是基本上可以对叠的图形，是等形等量的配置关系。在平面构成中，平衡感的配置需要在空间中通过正负形态视觉重量的分配产生。

对称的形式在视觉上最容易得到统一，而且这种统一最具稳定感，并具有规整、庄严、宁静、单纯等特点。如以圆形为构成的主要结构时，能构成完全规整的中心对称图案，表现圆满的主题思想；以轴对称为构成的结构时，画面给人稳定、祥和而宁静的氛围（图7-3）。然而，过分强调对称，而忽略对形态的塑造，则会产生呆板、压抑、单调、拘谨的感觉。

第7章 形态构成法则与风景园林平面布局分析

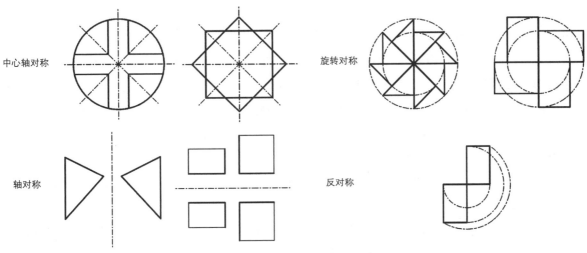

图7-2 对称的3种形式

图7-3 对称形式的平面构成（学生作品）

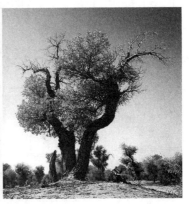

鹤望兰　　　　　　　　　　　马蹄莲　　　　　　　　　　　胡杨树

图7-4 均衡的自然形态

7.1.2 均衡

均衡比对称在视觉上显得灵活、新鲜,并富有变化而统一的形式美感。自然界存在很多鲜活的例子,如鹤望兰、马蹄莲,以及受环境制约而顽强生长的胡杨树等(图7-4)。

提到均衡的概念时人们常会想到物理中的杠杆原理,也就是机械平衡。视觉平衡是鉴于机械平衡的原理展开的,同时又比机械平衡复杂得多。比如,画面中的形态面积不一定相等,但可通过元素间的相互动态牵制,决定它们在画面中的力量、位置、大小、前后等,以达到一种视觉的平衡(图7-5)。

在画面中,形体间相互牵制后形成的视觉重量是有一定规律的,可以将其总结为画面视觉形象的重量比例关系:

深色比淡色重(淡色背景)(图7-6A);淡色比深色重(深色背景)(图7-6B);粗线比细线重(图7-6C);体积大比体积小重(图7-6D);颜色鲜艳的比灰暗的重(图7-6E);近的物体比远的物体重(图7-6F);离画面中心距离远的比近的重(杠杆原理)(图7-6G);动态比静态重(图7-6H)。

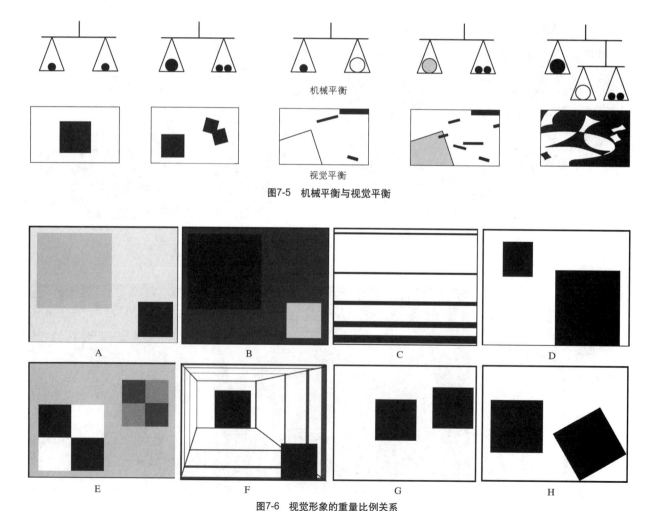

图7-5　机械平衡与视觉平衡

图7-6　视觉形象的重量比例关系

均衡的目的也是获取视觉的平衡，但它的形式比对称的形式更灵活、更自由、更有趣、更容易获得生动的视觉效果。以"均衡的概念构成"（图7-7）为例，画面由大小、方向不同的方形进行布局，目的是获得主次分明、布局有序、平衡有度、生动有趣的视觉均衡感。

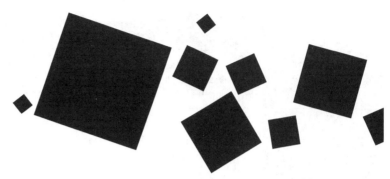

图7-7　均衡的概念构成

意大利朗特别墅（Villa Lante）

朗特别墅的概念平面图

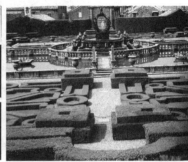
朗特别墅，对称的水景和修剪的绿篱

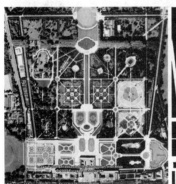
法国凡尔赛宫苑，Google平面图

法国凡尔赛宫苑，概念平面图

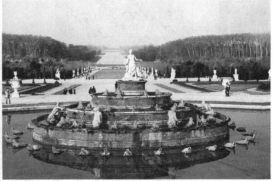
法国凡尔赛宫苑，巴洛克风格

场所的空间关系（鸟瞰图）

景观的平面图设计稿

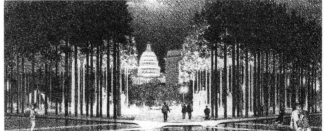
效果图　彼得·沃克　　View through the Sacred Grove to the Capital dome

图7-8　对称形式的风景园林设计

图7-9 均衡形式的风景园林设计

7.1.3 对称与均衡在风景园林中的应用

对称给人以规整、单纯、庄严的视觉感受。在古典园林中，多见于皇家及贵族园林；在现代风景园林中，或表达场所的规则性，或表现庄重的入口形象，或形成强烈的视觉焦点等（图7-8）。

均衡更趋于自然，给人生机盎然的视觉感受。在我国古典园林中，建筑、山体和植物的布置大

第7章 形态构成法则与风景园林平面布局分析

图7-10 以对称形式作为主轴、均衡形式作为辅助的风景园林设计

都采用不对称平衡的方式；在现代风景园林中，应用更为广泛（图7-9）。

由于对称与均衡的空间情感表述差异较大，而具体场所的使用功能和形象功能也比较多样而丰富，所以在实际应用中，经常采用两者并存的形式布局，在整体气势或空间布局上多采用对称形式，而局部的、近人的空间则采用自由的、不对称的均衡形式（图7-10）。

7.2 统一与变化

统一与变化是形式美的主要关系，是最基本的法则。统一意味着部分与部分之间、部分与整体之间的和谐关系，强调整体性；变化则是在统一的前提下有秩序或局部的变化，强调差异性。

过于统一易使整体单调乏味、缺乏表情，变化过多则易使整体杂乱无章、无法把握。在设计中需要秉承"统而丰富，变而不乱"的原则将有变化的各部分进行有机地组织，以达到从整体到局部多样统一的效果。

7.2.1 统一

统一的原则是所有原则中最难把握的。平衡很易觉察，然而，如果一件设计作品缺乏统一性，要精确地指出原因则难得多，因为它更加微妙。

统一与变化都是相对于量而言的。统一是指所有的元素都能够和谐相处，每个元素都在支撑着整体设计。

以一场聚会为例：一群受邀请的人，如果没有共同点、没有主题、没有男女主人在场，会出现非常尴尬的情形。晚会需要至少一件能把大家联系起来的东西：一个人（男主人或女主人），一种兴趣（音乐、食物），一个主题（化装舞会、新年聚会），或某件事由，使每个客人都能对别人说："我来这里的理由和你一样。"这就会使整个会场统一起来。

重复构成与特异构成等都是统一占主导地位的统一构成规律。

(1) 重复获得高度的统一感

重复即不断地再次出现，这种方法使得构成具有一致性和相似性，体现了高度统一的原则。

用重复的方法得到的统一在日常生活中随处可见：自然界中的冰河、树林、马群、豆瓣等（图7-11）；人类统一着装的特殊场合中，重复的力量显示出集体的存在感，如观众席上身着与所支持球队同色服装的拉拉队；音乐中重复的音符或主题，可以使我们联想到之前听到这个音符的时刻，这种重复使整首音乐结构统一。

在设计中可以重复任何一个元素以获得统一的效果。重复的元素可以是基本形，也可以是基本形的视觉形象，如形状、色彩、肌理等。但必须缜密地计划如何重复以及重复什么。如果同一图形被过多地重复，统一就会破坏图面的效果，除非是为了创造"图案式的背景"（图7-12）。

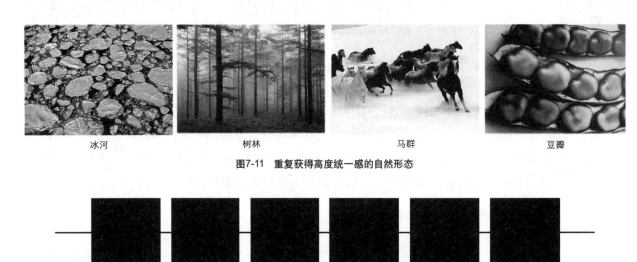

| 冰河 | 树林 | 马群 | 豆瓣 |

图7-11　重复获得高度统一感的自然形态

图7-12　重复获得高度统一感的抽象图形

图7-13 特异形成生动的统一感

(2) 特异形成生动的统一感

满天繁星中的一弯明月、"万绿丛中一点红"的花朵，都因其特异性而引人注目，但由于特异所占的比例很小，从而不失统一的整体感。特异构成是在高度统一中寻求一点变化的方法，能够打破简单重复带来的单调，利用局部的变化制造视觉的焦点。具体的做法是在重复的构图中，改变某一两个特质的因子，从而让这些特质的因子在设计中得到强调，同时又具较强的统一感（图7-13）。

7.2.2 变化

变化指的是"改变"一个或多个元素的"特点"。变化提供了产生兴趣的条件，是在统一的背景或框架下的变化，目的是获得丰富生动的统一画面。但对于变化要特别小心，如果无规律性的变化太多，会导致混乱，并丧失所产生的趣味。正如任何元素都能被重复一样，任何元素也都可以发生变化，大致可归纳为：

形态的变化　种类、大小、色彩、明度、空间位置等。
线条的变化　粗细、长短、曲直等。
明度的变化　从深至浅、从浅至深等。
肌理的变化　从平滑到粗糙、从柔软到坚硬、从滑腻到粗涩等。
色彩的变化　通过色彩的内在属性发生变化。

渐变构成与聚集构成是以变化占主导地位的统一构成规律。

(1) 渐变产生递进的变化感

渐变令人联想到生长的过程、时间的延续、节奏的波动，这些都是常见例子。渐变是在构成元素、组织结构、肌理、色彩等统一的情况下，依据一定的规律进行的有序的变化，能够产生意趣和韵律，是统一与变化辩证中产生的最直接、最清晰的一种形式（图7-14）。

形态大小的螺旋形渐变　　图7-14 渐变产生递进的变化感

(2) 聚集形成自由的变化感

聚集是抽象自然界生物的运动状态或存在形式，是自然而然的形式显现。聚集是在基本元素统一的情况下，大小、色彩、肌理可出现局部的变化，依据一定聚集规律进行有序地组织，产生生机盎然的生动画面（图7-15）。

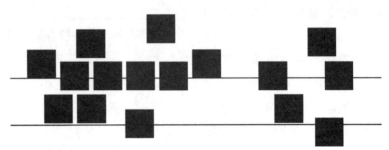

图7-15 聚集形成自由的变化感

7.2.3 统一与变化在风景园林中的应用

统一与变化是形式美的主要原则，同时又是辩证统一的关系，目的是获得和谐统一的视觉效果。和谐统一是形式美的主要目的，不管如何地变化，如何地生动，如何地丰富，最终的目的都是要达到统一的和谐美。

变化是形式美的活跃分子，其存在的目的是形成对比，形成焦点，明确主题，但没有统一的大背景就很难求得变化。变化存在层次，当出现小的变化时，场地的统一感就强；当出现大变化时，场地的统一感就弱。这时就需要仔细推敲变化因子在统一因子中的比例问题，这是形式美推敲的关键点，也是平面构成的目的。

在风景园林中，变化的目的是获得视觉的震撼、强调主题或场地的韵律感、获得生动趣味的场所精神等。但变化只有在统一的前提下，局部地、有秩序地或有规律地变化，才能获得想象的统一和谐之美。以下将通过一些优秀风景园林的抽象平面图进行进一步论证（图7-16）。

7.3 相似与对比

相似与对比互为相反的因素，要想达到既有对比又有和谐的统一画面，必须通过设计者进行艺术加工，达到合理的配合。

7.3.1 相似

自然界中存在很多相似的事物，如同是来自一个部落，但每个人都存在差异；同品种的种子、树叶都存在一定的差异；大地的起伏的形态，虽结构相似，但比例有很大的差异（图7-17）。

相似是由近似的基本形组合产生的，这种格调是温和的、统一的。如果近似基本形所占比例过大，就会使画面变化不足，显得单调；但如果近似的基本形的变化（形式、色彩、质感等）逐渐加大，当变化积累到一定程度后，相似关系便转化为对比关系（图7-18）。

第7章 形态构成法则与风景园林平面布局分析

重复的网格、重复的基本形获得设计语言的高度统一感；主题元素的角度旋转，带来视角的变化，在场地中形成强烈的视觉效果，同时很统一。

《前沿景园设计》

统一的基本形，统一的骨格，材质、功能、色彩发生变化，统一中寻求生动的变化。

 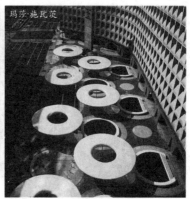
《前沿景园设计》

统一的基本形，正负关系，大树的特异，形成小的变化，产生高度的统一感。

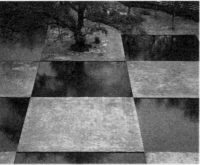

统一的背景，统一的树池座椅，形状相同但角度不同的花池，在统一中产生微小的变化。

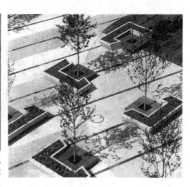

统一的基本形，不同方向的道路交叉产生较大的变化，但仍具高度的统一感。

虽然每个基本形、材质都略有变化，但都具自然的有机性，变化于自然而然之中，仍具高度统一感。

切尔西雕塑花园
普雷本·雅各布森

尼尔森公司总部中广场上的喷水池
M·保罗·弗里德伯格

IBM公司索拉纳园区办公楼前局部景观设计
彼得·沃克

图7-16　统一与变化在风景园林中的应用

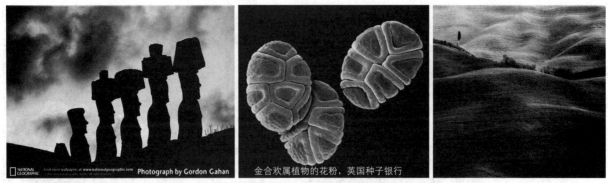

图7-17　相似的自然形态

图7-18　相似的抽象形态

相似的花瓣形状　　　　　　相似的三角形　　　　　　相似的荷叶、荷花

图7-19　相似占主导的平面构成

相似可以对对比强烈的元素起到调和的作用。比如，当元素对比太多时，要么找到它们比例最大的同种元素，要么找到它们之间最相似元素，作为统领画面的主元素（图7-19）。

7.3.2　对比

对比是互为相反因素的元素，同时设置在一起时所产生的现象；各个元素的特点更加鲜明突出，是个性设计表达的基础。对比在视觉上给人一种明确、肯定、清晰的感觉（图7-20）。强烈的紧张感是对比的目的，对比可以引发不定感和动感，但在一定艺术法则下仍能达到统一，得到视觉的平衡。

对比的手法很多，如通过对形（大小、曲直、方圆、长短、钝锐、宽窄、厚薄等）、色（黑白、

明暗、冷暖、浓淡等）、量（多少、轻重等）、方向（纵横、高低、左右等）、质感(顺滑与粗涩、柔与锐、毛与利等)、空间（远近、疏密、虚实等）等方面形成的对比，体现设计的主题（图7-21）。

对比的目的是取得视觉冲击。由于可以用作对比的手法很多，而且多项对比可以同时并存，所以要达到调和的目的，一定要确定一种主要的对比关系，否则画面会显得过于杂乱（图7-22）。

图7-20 对比的自然形态

图7-21 对比的抽象形态

图7-22 对比占主导的平面构成

7.3.3 相似与对比在风景园林中的应用

相似与对比的辩证关系是为了获得和谐而有趣的视觉效果。而和谐是指构成画面的各个元素间能够安定和谐地配合在一起，给人以愉悦的美感。对比过大，就不易和谐；相似过多，很容易显得单调。这就需要有意识地合理搭配，比如适当增加主要形态的重复形或类似形，使其产生呼应；或者对形态进行位置的重新分配，使形态更有秩序；还可以调整形态的明暗关系，达到前后穿插、主次分明的效果。当然最可行的还是尽量在形态间找到共同因素并加以统一，抓住构成要素之间的统一性、规律性、相似性，保持或强调局部的趣味性、差异性和对比性。

在具体设计中，一方面，在统一的大背景中，可以强调以对比为主所带来的视觉震撼力；另一方面，则用相似的方法，把近似的、具有相同性质或特点的元素整合起来，从而弱化对比，形成强有力的统一感或秩序感（图7-23）。

7.4 节奏与韵律

节奏与韵律是时间和空间的艺术用语。视觉上的节奏感和韵律感如同诗歌、音乐给人的感觉。在音乐中是指音乐的音色、节拍的长短、节奏快慢按一定的规律出现，产生不同的节奏；在诗歌中相同音色的反复及句末、行末利用同音同韵同调可加强诗歌的音乐性及节奏感；而在视觉形态中则表现为一定的秩序性，如相同的形态按一定的节奏连续反复，产生节拍，如果增加渐变式的律动，则产生韵律感。节奏和韵律往往是相伴而存的。

7.4.1 节奏

节奏可解释为"运动的再现"。在音乐中，音符的重复与变化产生了记忆中的节奏。这些节奏是一听到就能辨别出来的，甚至能吹口哨或哼唱出来。在生活中也有节奏，每天的活动、四季的变化、行进的脚步等都是节奏的体现。

重复是获得节奏的重要手段，有规律的重复构成节奏，带给人们从视觉到情绪的动感（图7-24）。但这种重复有别与于统一中的重复构成，节奏的重复更强调线性的结构，统一的重复更强调面的结构。

7.4.2 韵律

节奏经有律动的变化产生韵律，由于我们生活在多维的空间中，所以韵律更接近于自然的感受，更具真实感（图7-25，图7-26）。"韵律具有一种超越人们意识的无可争辩的吸引力。假若有两个不同的视觉对象，一个是有韵律而另一个没有，那么观者会自然地或本能地转向前者。韵律可以把眼睛和意志引向一个方向而不是别的方向。"*

(1) 简单韵律

简单韵律是一种要素按一种或几种方式重复产生的连续构图。如使用过多，易使整个气氛单调乏味，但有时可在简单重复基础上寻找一些变化（图7-27）。

(2) 渐变韵律

由连续重复的因素按一定规律有秩序地变化形成，如长度或宽度依次增减，或角度有规律地变化（图7-28）。

* 引自《建筑形式美的原则》，托伯特·哈姆林。

第7章 形态构成法则与风景园林平面布局分析

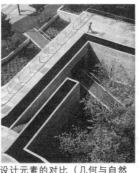
设计元素的对比（几何与自然的对比）
色彩搭配的相似（淡紫色和蓝色系列）

Lawrence Halprin

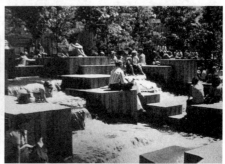
形式元素的近似（方体形式的重复）
同种形式的对比（大小和高低的对比）
质感的对比（硬和柔的对比）

拉·维莱特公园

户外公园　相似的基本形是圆，而质感、色彩形成鲜明对比

普雷本·斯卡拉普设计的公园平面图

拼合图　玛莎·施瓦茨
将17世纪法国庭院和日式枯山水放在一起，用大格局的对比形成强烈的视觉反差，但相似的形、色彩和骨格使画面很和谐

克利夫·韦斯特（Cleve West）的庭院作品
相似的基本形，在方向和质感上形成对比

图7-23　对比与调和在风景园林中的应用

截选《幻想曲》

节奏的抽象形式

图7-24 节奏感的抽象形态

截选《幻想曲》

韵律感的抽象形式

图7-25 韵律感的抽象形态

《困·挣扎》

《树群》

图7-26 从自然的观察中获得的韵律感

图7-27 简单韵律

图7-28 渐变韵律

图7-29 交错韵律

(3) 交错韵律

由一种或几种要素相互交织、穿插所形成（图7-29）。

7.4.3 节奏与韵律在风景园林中的应用

节奏与韵律在风景园林中的作用是并列的，通常会同时出现。节奏使环境氛围有秩序、有条理；韵律可以使形态在环境氛围中有变化、有律动。过度地强调节奏会使空间的氛围变得呆板和紧张，但局部的铺砖或墙饰，则需要由强烈的节奏所带来的整洁感或统一感。韵律是在节奏的基础之上发展起来的，既统一又富有变化，因此无论在结构上还是局部的处理上都会比较和谐，在风景园林的设计中是比较常用的形式法则。

在我国古典园林中，墙面的开窗就是将形状不同、大小相似的空花窗等距排列，或将不同形状的花格拼成形状和大小相同的镂花窗等距排列，以获得节奏般的韵律感；在现代园林中，也常用节奏和韵律的形式美法则营造区别于自然、又自然而然的空间氛围（图7-30）。

造型基础·平面（第2版）

大山训练中心
彼得·沃克

亚里桑纳中心庭院
SWA集团

诺姆基格园林
弗里切斯迪尔

广场的左边和右边突出了线条的节奏与韵律，充满流动的气息　M·保罗·弗里德伯格

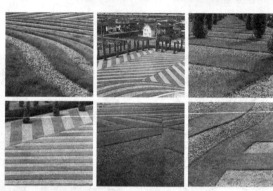
扎普别墅　哈格里夫斯联合事务所

阿尔瓦·阿尔托

穆台瓦基勒清真大寺光塔

悉尼歌剧院　J·伍重

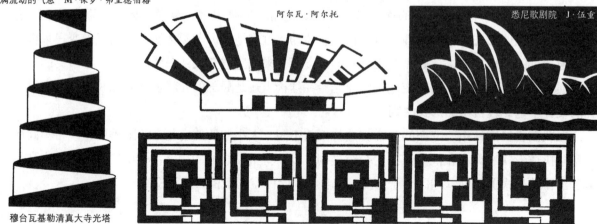

图7-30　节奏与韵律在风景园林中的应用

7.5 比例与尺度

比例是指空间内各部分形态间实际尺寸的数量关系，而尺度是指在与其他形态进行比较时形态或空间的大小。尺度是对形态大小的知觉，是形态在空间中数量、长度、体积（容积）等属性在人们头脑中的反映。当确定一个物体的大小时，无形之中就会运用周围的其他已知物体作为度量标准。这种已知物体的尺寸与标准往往是我们非常熟悉的，可以是整体空间，也可以是人体本身。

形状本身并没有尺度，但造型必须有尺度。因为关于造型大小的所有要求都取决于人的要求，人的实际体量就是衡量造型尺度的标准，造型中与人的活动和身体的功能最紧密、最直接接触的部分是造型尺度的核心部分。

7.5.1 比例

比例是使构图中的部分与部分、部分与整体之间产生联系的手段。比例与功能有一定的关系，在自然界或人工环境中，具有良好功能的事物都具有良好的比例关系（图7-31）。

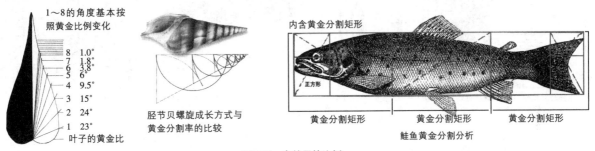

图7-31 自然界的比例

建筑设计中追求的各种比例关系，如位于雅典的帕提农神庙立面的长宽比、立柱间距比、纹饰间距比均为整数，体现出该建筑物严谨的秩序。立面长12m，高8m，与普通成年人的高度比约为5：1，远大于正常尺度，使得置身于建筑当中的人深刻感觉到环境的空旷与自身的渺小，从而体现出神庙的庄严神圣。柯布西耶把设计的比例辅助线看作"灵感的决定性因素之一，它是建筑中重要的操作环节之一"。海报设计大师约瑟夫·米勒·布罗克曼设计的《贝多芬》海报，与各同心圆弧的几何韵律和音乐中表现出的各种数学关系及结构有着直接的关系。作为一件结构化的设计作品，每个元素的尺寸、摆放、位置都是有理由的。同心圆弧在比例上的生动变化与贝多芬音乐的戏剧效果产生了共鸣。图中各弧的宽度比为1：2：4：8：16：32，各弧的边界都在11.25°，22.5°，45°，90°的直径上。《音乐万岁》的海报，主要体现圆的空间比例关系，每个圆都是下一个小圆尺寸的2.5倍，各个圆心被安排在彼此互成90°的位置，同时整个版面是黄金比矩形（图7-32）。

不同的比例形式具有不同的形式情感，如前文分割构成中所讨论的等分割、数列分割、黄金比例分割等都具有不同的形式情感。

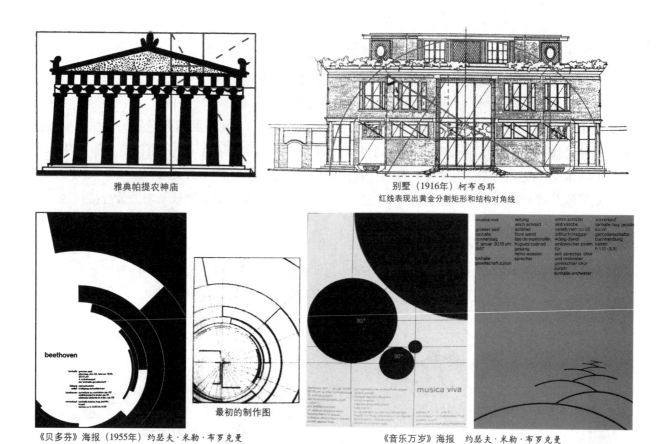

图7-32 完美比例的展现

7.5.2 尺度

尺度是某一形态与其他形态或与其所在空间相比的大小，大都以人的尺度感为依据去判断周围事物的尺度（图7-33）。

日常生活中尺度和比例经常混淆、混用。通过对图7-33的分析，可以加强对尺度的理解：图A是比例均衡、适合居住的房子；图B比例也不错，但更像一座碉堡；图C是在图A的基础上加了一棵树；图D在门口加了些人；紧跟着看图E的时候是不是有些糊涂？是树小了，还是人的尺度被放大了呢？

这就是人的尺度感。图中关键的两个判断点是门和人，一般人的平均身高为1.7m，门的常规尺

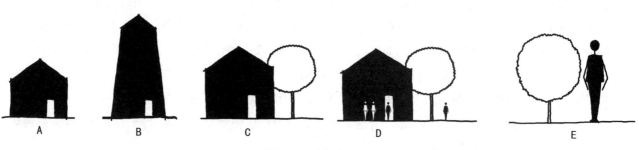

图7-33 尺度的判断

寸为2m，在图中一般如果有了这两个依据，就很容易判断出其尺度关系。

另外，人在判断造型尺度时，还会依观察的位置、距离和参照物有所不同。起着决定性作用的因素包括：当人判断等距离形态的大小时，视像大小与视网膜上的视像大小成正比；当形态与人的距离远近不同时，视像的大小与形态的距离成反比；同是日常熟悉的形态，其尺度常作为参照物来判断周围要素的大小（图7-34）。

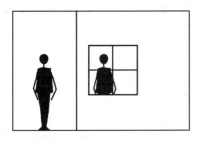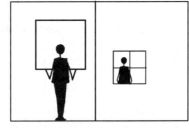

图7-34　距离影响尺度感的判断

7.5.3　比例与尺度在建筑和风景园林中的应用

比例和尺度在定义上有很大的区别，但都以数字为依据，合理的人为尺度必定有良好的比例关系。同时，在具体的应用中，两者又缺一不可，比例控制整体的和谐关系，尺度影响人的审美惯性和功能习惯。

在推敲造型的大小或创造趣味空间时，最主要的环节是控制设计中的比例和尺度。例如，在设计冰箱时，立意点定在"冰箱存储空间的分割"，首先要考虑整体的功能比例（冷藏区与冷冻区）及与之相呼应的形态分割比例关系；接着要根据人的应用推敲和设计具体的内部功能分割；最后，在衡量功能与视觉审美的比重时，进一步调整尺度和比例的关系。只有达到两者的和谐，才能设计出较为经典的作品。

在建筑领域中，也特别注重比例与尺度的和谐关系，勒·柯布西埃（Le Corbusier）的代表作品马赛公寓（1946—1952），就是依据他所创造的人的模数体系，推敲建筑的空间划分、室内的布局和家具的尺度和比例关系。密斯·凡德罗是善于用各种比例关系的大师，他设计的许多建筑在造型和比例上都很相似，其中伊利诺伊理工大学礼拜堂是小型建筑中比例关系最成功的案例之一，整个建筑依据黄金分割（1∶1.618）展开（图7-35上）。

在风景园林中，也特别注重比例和尺度的和谐关系，如丹·凯利在北卡国家银行广场设计中，就把建筑的比例关系应用到整个广场，如将建筑窗户的比例关系、建筑节点的尺度关系等应用到广场的景观结构和景观节点中，使广场整体感很强（图7-35下）。

另一个改变比例和尺度和谐关系的理由是，希望通过一种夸张的方式，给人的视觉带来冲击或震撼，这就需要夸张其比例或尺度关系，把事物的特征强调和凸显出来，使之非常醒目而令人印象深刻，或赋予更多的联想（图7-36）。

现场照片

密斯·凡德罗，伊利诺伊理工大学礼拜堂（1949—1952年）

建筑立面可以分割出一系列的黄金分割矩形

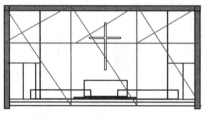
面对圣坛的正立面被分为3个黄金分割矩形

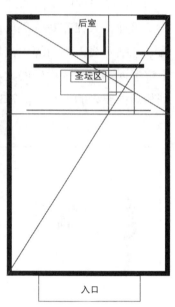
黄金比例分割矩形的平面图

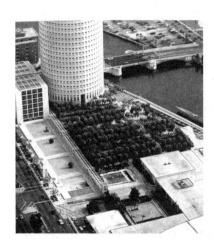

北卡国家银行广场
丹·凯利

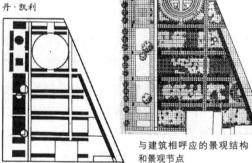
与建筑相呼应的景观结构和景观节点

与建筑尺度相呼应的景观铺装

图7-35　比例与尺度在建筑和风景园林中的应用

放大尺度的算盘

放大比例的勺子和樱桃

放大比例的大拇指

夸张尺度的景观如放大尺度的木桶

夸张尺度的鱼形雕塑

图7-36　夸张的比例与尺度在风景园林中的应用

7.6 实验

7.6.1 实验8：以情感为主题的平面构成

目的 善于捕捉生活的情感形象，灵活掌握平面造型的形象语言；整合平面构成的所有知识点，完成一个完整的作品。

方法 观察生活中的情感形式语言，确定表达的主题，如紧张、欢快、庄严、孤寂、激情、浪漫、舞动、平和等；确定形式的基本要素，并以点、线、面的形式抽象，进行平面布局；明确组织的骨格形式和形式美的法则；从草图到最终稿，始终紧扣主题。参见图7-37至图7-46。

要求 以黑白画的形式，画在21cm×29.7cm白色细纹水彩纸上。

要点 运用平面的造型语言进行情感表述。

7.6.2 实验9：综合分析风景园林的平面布局

目的 用平面构成的语言和抽象的思维理解分析优秀的设计作品；进一步理解设计大师在创作过程中的设计思路、形式语言和设计手法，加强对风景园林专业的形式语言的理解。

方法 寻找优秀的风景园林设计作品，感受对作品造型形象的第一印象，分析设计作品平面图中的主题、组织形式、主要元素、基本形、形式美法则及氛围等。参见图7-47至图7-53。

要求 以黑白画的形式，画在21cm×29.7cm白色细纹水彩纸上。

要点 用综合的平面构成思路理解风景园林的平面图布局。

欢乐

当欢乐成为一种图腾。

音乐是人类情感外露的特殊表现形式。优美的旋律往往被赋予各种不同的诠释。欢乐的乐章囊括了很多音乐的表现形式。闪电般飞驰、激情奔腾的乐段，拥有酣畅淋漓的流动感，饱满昂扬、积极快乐。轻快活泼的强间弱断音流，力度和谐融洽，使乐音立体丰满、变化多样。回旋式曲调富有乐观明朗的情调，出现戏剧性的高潮。各种乐式相互交替补充、对比、重复，才共同成就欢乐的乐章。

马琦

激涛澎湃的大海和绚烂的烟花满空相映成趣，飞驰的水流，跳跃的短波，旋涡中水色流离、异彩纷呈，共同谱写了欢乐的乐章。

图中抽象五线谱流动、旋转、分离、沉淀成为水流、旋涡、短波、急流，音符被简化成为圆点在音潮中翻滚、汇聚、融汇，最后从乐章中升华成为艳丽的烟花；璀璨耀眼的烟花直接明朗了"欢乐"的主题，更使欢乐成为一种可见到的图腾。

基本元素：线和圆　　　　　　　　　　　　基本关系：发散、虚实变化、相互映衬
骨格关系：聚集+分割　　　　　　　　　　形式法则：统一与变化、节奏与韵律

图7-37　以情感为主题的平面构成（1）（学生作品）

第7章 形态构成法则与风景园林平面布局分析

图7-38 以情感为主题的平面构成（2）（学生作品）

图7-39 以情感为主题的平面构成（3）（学生作品）

第7章 | 形态构成法则与风景园林平面布局分析

图7-40 以情感为主题的平面构成（4）（学生作品）

图7-41 以情感为主题的平面构成（5）（学生作品）

第7章 形态构成法则与风景园林平面布局分析

挣脱
冰山，冰山
火舌肆虐
城市，城市
纵欲蔓延
倔强，叛逆，反抗
挣脱，挣脱……

基本元素：矩形，曲线
骨格：聚集，重复
形式法则：规矩与自由

高映歆

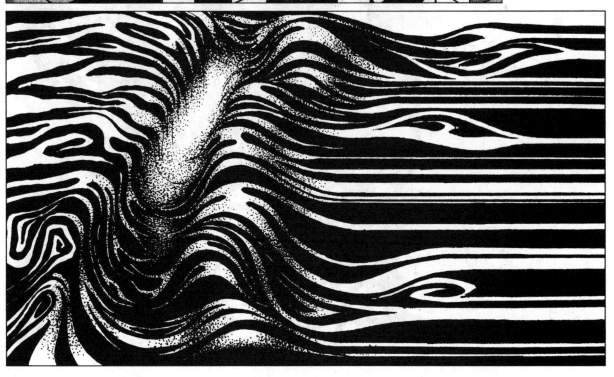

图7-42 以情感为主题的平面构成（6）（学生作品）

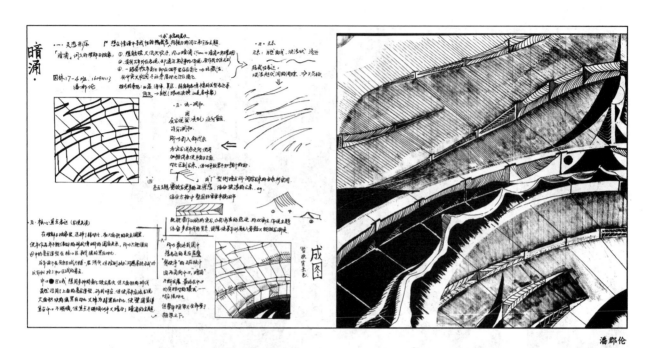

图7-43 以情感为主题的平面构成（7）（学生作品）

第7章 形态构成法则与风景园林平面布局分析

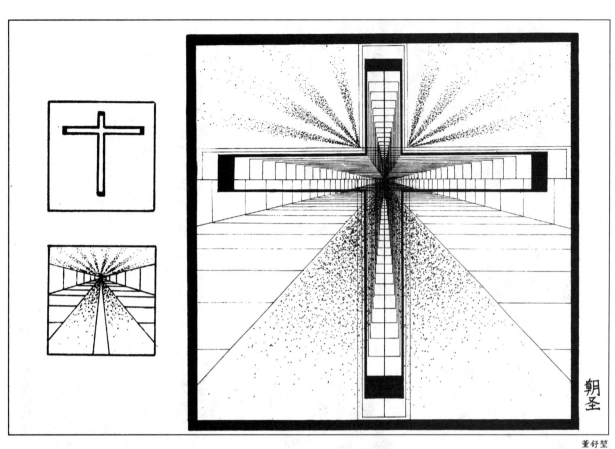

图7-44 以情感为主题的平面构成（8）（学生作品）

图7-45 以情感为主题的平面构成大拼合（1）（学生作品）

第7章 | 形态构成法则与风景园林平面布局分析

丁浩然

图7-46 以情感为主题的平面构成大拼合（2）（学生作品）

都柏林大运河广场

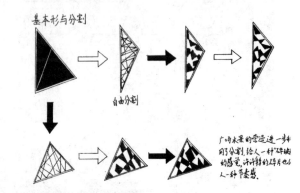

$\alpha = 27°$
$\beta = 72°$
$\gamma = 45°$
$\delta = 10°$

$l_1 / l_2 \approx 0.618$
$l_3 / l_4 \approx 0.618$

图7-47 综合分析风景园林的平面布局（1）（学生作品）

第7章 形态构成法则与风景园林平面布局分析

图7-48 综合分析风景园林的平面布局（2）（学生作品）

图7-49 综合分析风景园林的平面布局（3）（学生作品）

慕尼黑机场服务中心（MAC）

MAC西部空间规划工程 2001
景观建筑师：赖讷·施密特 Rainer Schmidt
彼得·沃克 Peter Walker

第一印象： 饱满而富有张力，节奏感和偶尔突破节奏的爆发感。

组成形式： 首先，由中心三个大圆与四周六组柱子组成了中轴方向的坐标体系；其次，由中心圆中平行的地面铺装图案与南北方向的灯列组成了与第一个成一定角度的坐标体系；当探询东西向灯列的设置规律时，发现了其垂线正好就南北向灯列与中轴线镜面对称。如图A所示，三个坐标系等角度旋转组成了广场的主要构架，为后期设计打好了基础。(简言之，角度α＝β)

主要元素： 通过对图1的进一步抽象得到图2。它显示了广场构成中的主要元素：三个相套的中心圆与两个卫星圆，以及支撑整个画面的两条交叉直线。从图1中可以看出在中心圆四周有六组柱子，它们间接地通过点列的形式显示出了广场隐蔽的横向骨络。

基本形： 通过对图2的再抽象得到图3，于是整个画面的基本形显而易见。三圆两线是对广场造型罪概念最简洁表达。

形式美的法则：
- 统一与变化：斜向铺装的地面是统一，中心第二个圆中反色铺装是变化；三个相套圆的排列是统一，因而两个卫星圆的设置是变化。
- 对比与相似：圆与弧形的线条和挺直的直线是对比；六组灯柱和直线上的灯列是相似。
- 对称与均衡：中轴对称的大结构是对称，卫星圆与直线使画面具有重点的均衡。
- 节奏与韵律：由小至大的套圆和中心圆中平行线，让视线由大圆至小圆深入时也有层层节奏感。
- 比例与尺度：经测算，三个套圆半径r_1、r_2、r_3符合黄金分割比，同时三圆心所截中轴线的线段也符合黄金比，这就是三圆递进过程中使人感觉饱满有张力的最主要原因，如图B所示。

吕回

组成形式： 以一组正交体系建立起支架，再经过平行于x轴、y轴的一组线将场地划成网格状的骨络结构。中心圆场地内，与坐标系中y轴成77°倾斜角，20个小方形错落却整齐地排在圆形场地内。方台上本相同的碟形卫星天线因接收位置朝向不同，因而出现相似的图形，不会是使场地景观显得单调的因素。

主要元素： 大小不一致的方形场地和方形台子是构成作品的面，辅以圆形的主体面形使场地面的构成更合理。

形式美： 方格的比例为3：4，与圆形碰撞却相融。整个场地体现出均衡统一却变化着的美感，富有节奏与韵律感，这是方形台子的重复而产生的效果。

李旦敏

设计者：里奥斯联合事务所
客户：休斯通讯股份有限公司
建成日期：1996年
地点：加利福尼亚州，长滩
印象：简洁、明快、有序
组成：重复、相似
基本形：

是方形的叠加

对大师想法的赏析：
在通讯广场上，一般设计师会以花木、点缀构成，但里奥斯想到用碟形卫星天线去构成，不能不说他匠心独运。这样的具雕塑立体感的碟形卫星天线让人感到科学也是美的。

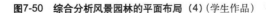

图7-50　综合分析风景园林的平面布局（4）（学生作品）

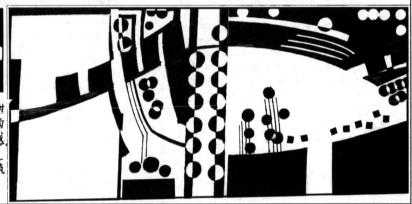
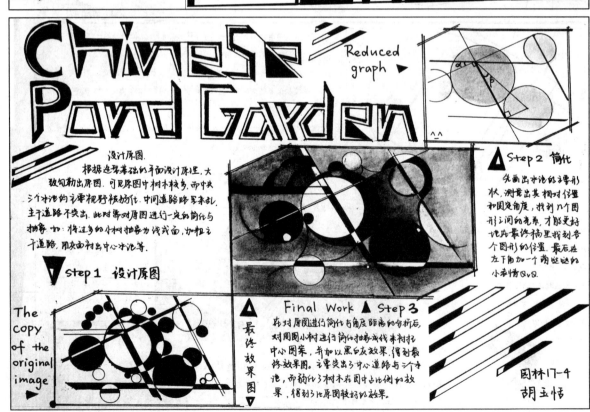

图7-51 综合分析风景园林的平面布局（5）（学生作品）

第7章 形态构成法则与风景园林平面布局分析

组成形式：以哈利法塔为中心，将多个圆相互交叉组成。以A、B、C组成等边的三角形，而塔的一角恰好作为主线，使此公园中主题的塔与圆形绿地完美结合，给人以稳定感。而四周的水与右下角由多个弧线（终端可与图中其他圆形设计相连接）组成的景观又为公园注入了活力。圆的润与三角的尖锐相辅相成，最终形成其整体的和协调。

主要元素：圆、三角。

形式美：圆与圆，圆与角，相互联系紧密。有数学逻辑的严谨，也有艺术形态的巧妙。

· 项目负责：SWA 设计团队 John Wong
· 地点：曲阜
· 第一印象：活力，强烈的生命张力，令人感到舒畅，和谐。

哈利法塔公园

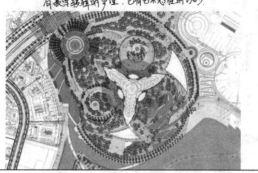

瑞欧购物中心广场设计

地点：亚特兰大　设计：玛莎·施瓦茨

● 主题：崇敬与复兴
● 基本元素：线条、圆形、方形、球体
● 组织形式：本设计方案的几何秩序为主要组织形式。交叠的草坪、铺装、石头，以及建筑形成了设计的基本要素，广场还层叠了其他几何元素——线条、圆形、球体和立方体，这些元素汇聚于两中心地带。几何形是人类创造的，当在园林中加入几何秩序时，就把园林与人类的思想结合在了一起。几何清楚定义了一个人造的而不是自然的环境。在玛莎的作品中，从最初的多纳圈到之后的线条，几何形始终贯穿始终，几何是城市的延伸，是一种把作品整合于现存的网格中的形式。
● 形式美法则：均衡，上、下两部分之间取得视觉上的不对称的平衡，上部园元素的增多而有动感和变化，下部简单而庄重，体现了崇敬与复兴的主题融合。
● 气氛：动静结合，庄严不失繁华，凝重而又活泼。

图7-52　综合分析风景园林的平面布局（6）（学生作品）

图7-53 综合分析风景园林的平面布局（7）（学生作品）

第8章 从平面造型到风景园林平面布局设计

下篇 平面构成与风景园林平面布局

8.1　风景园林平面图设计与黑白平面布局图

　　风景园林的景观元素从使用的角度分析，大致可以三大类：一为绿地，二为铺地，三为灰色地带，即绿地里有驻足点或和铺装中有绿化。在前文，无论从点、线、面到构成法则，还是形式美法则中的平面布局分析，都已经清晰地展示：绿地为黑、铺地为白。绿地为黑，绿地中的植物群落根据体量的大小抽象成大小不一的圆形，其中乔木层用大号或中号白色的圆圈表示，自然式灌木用中号或小号圆圈表示，规则式的绿篱根据设计的形式直接表示，地被中需要特殊强调的可用灰色表示或根据纹理（肌理）特点进行抽象表示，为了提高抽象黑白布局图的识别性，把圆圈与圆圈之间的交接面涂成黑色。铺地为白，铺地主要是以人行走及驻足的空间，如道路、广场、休憩区等，为了更好地展现铺地材质或功能的特点，在需要强化的地方可以用铺装分隔线进行区分（方形的石材、自由五边形的碎拼、线形的木地板等）；铺地中的建筑、景观构筑物、景观小品都以黑色表示；而人与自然元素可同时存在的区域，如碎石铺地，可用灰色表示或根据材质肌理进行抽象形表示。通过黑白两色简化抽象出来的平面图，可以清晰地了解平面设计的布局关系，这有助于我们对现实空间的平面布局的复原与抽象，有助于平面设计时平面布局中对形的选择及对组织手法、形式美法则的应用，简化的黑白布局能够清晰地展示风景园林设计中平面布局的章法。图8-1是基于黑白平面布局的分析法对北京林业大学"学子情"校园景观进行平面布局的形态调研与研究。然后，根据场地的功能需求、自然要素的限定及场地的定位，结合平面构成的造型法则、构成手法、组织规律及形式美的法则，进行场地的平面布局的推敲，参考图8-2至图8-6的演绎过程稿。从中选择适合于场地功能需求的平面进行深入设计，其中黑色的绿地布局结合植物设计群落及乔、灌、草等分层关系进行平面空间及黑、灰、白的细节推敲，在白色的铺地中，则深化构筑物、桌椅、铺装材质等色彩及肌理的变化，从而丰富黑白布局图的层次，同时注入园林功能。通过这种简单的黑白布局图的训练，可以加强从概念到形式的演变及表达，同时也能在过程中更好地调整布局中的形式组织关系，具体可参考本章节的作业案例。

8.2　实验10：校园一角的黑白平面布局设计

　　目的　通过对校园某场地平面布局的实际测量与设计调研，使学生了解园林设计与设计基础知识（制图基础、造型基础、植物学等）的相关性。

　　方法　依据测量结果并按照一定的比例尺，复原场地的平面形态构成，并绘制成抽象平面图（"黑、白、灰"色调）；结合原场地的形态构成平面图，探讨景观平面中形态构成与场地功能、尺寸、交通需求的关系；根据本学期所学的平面构成手法，结合场地功能、尺寸、交通的需求，对场地的平面形态构成进行再设计，并绘制出新的抽象平面图（"黑、白、灰"色调）。

　　要求　原始场地平面形态构成复原图（实测图）一幅，场地平面布局演绎过程图，场地平面形态构成再设计图一幅。作品一律采用"黑、白、灰"图形；绘制在1~2张A3（297mm×420mm）绘图纸上，并平均布局，横排版与竖排版均可。图纸需要带边框，边框要求应符合相关制图标准；

第8章 从平面造型到风景园林平面布局设计

图8-1 "学子情"景观的黑白平面布局抽象

表现工具选择适合表达"黑、白、灰"色调的马克笔或者毛笔墨水均可。

授课方式 第一天任课教师讲解题目、场地测量辅导、场地基础讲解等；任课教师辅导，修改设计方案。

目标 通过对校园场地的测量与认知，了解景观的平面形态构成概念；使学生了解设计基础课程（制图基础、平面构成、植物学等）所学内容在实际场地设计中的应用；继续挖掘学生的图形创作能力、对具象形态的抽象概括能力；使学生能够综合运用设计基础（制图基础、平面构成、植物学等）的知识。

注意事项 场地面积控制在2000m²左右；

根据场地测量需要，学生需每人自带5~7m的卷尺；

此次训练只针对场地的平面布局层面，不涉及其他层面；

参考案例如图8-2至图8-9所示。

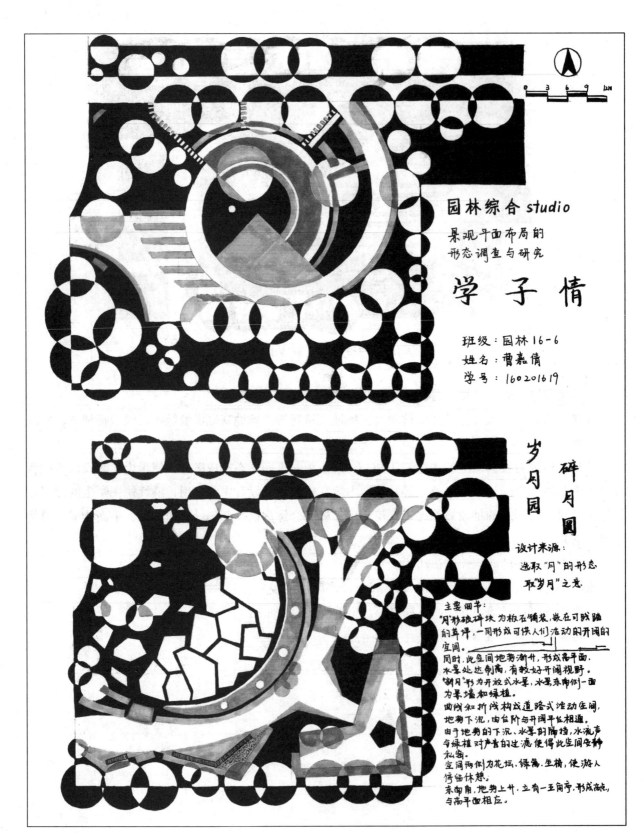

图8-2 平面布局的调研与重构（学生作业）

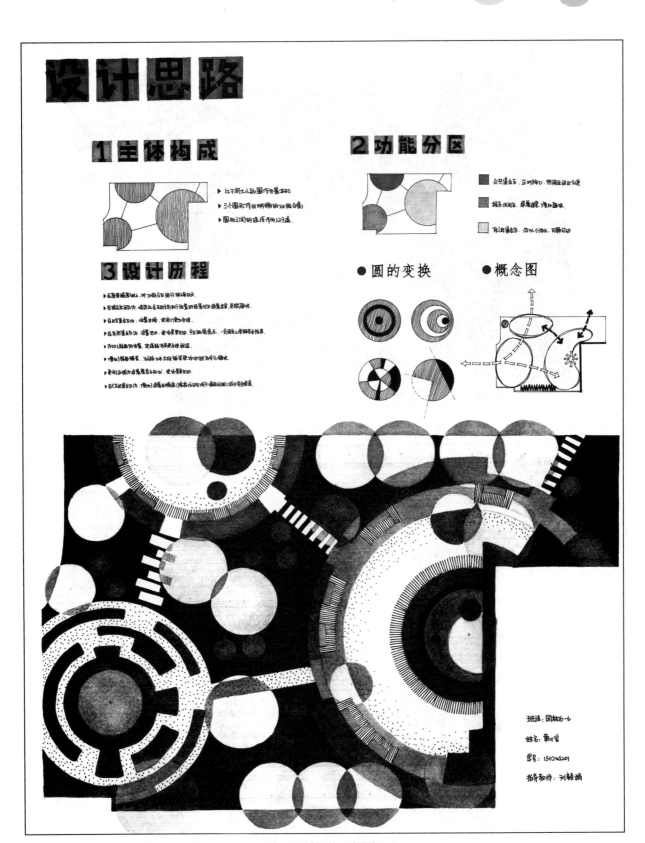

图8-3 平面布局的设计思路(1)

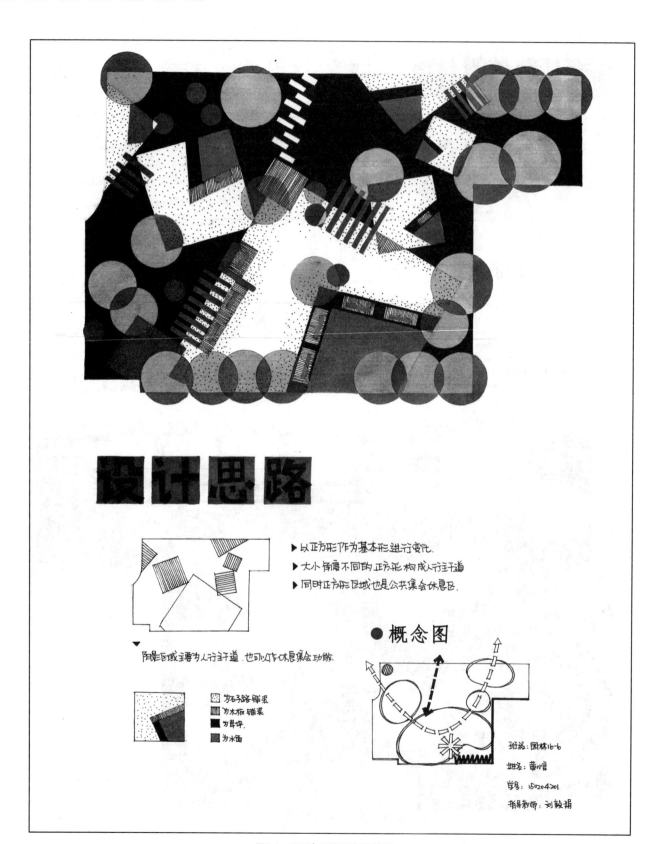

图8-4 平面布局的设计思路(2)

第8章 从平面造型到风景园林平面布局设计

初步设计方案 NO.1

初步设计方案 NO.2

初步设计方案 NO.3

方案 NO.1：以圆和矩形为基本形，对它们进行分割和自由组合，形成有趣的新图形。

方案 NO.2：以大自然的自由曲线为灵感，希望用曲线营造出轻松的氛围。

方案 NO.3：以直线和曲线构成的基本形，既自由又不会显得杂乱无章。

我做本次设计的初衷是想利用自由曲线营造出一种轻松、愉悦的贴近大自然的氛围，但是由于空间有限，自由曲线略显得杂乱无章，所以后来我把自由曲线改成了几何曲线。这个场地内有一条主路，多条支路，交通便利，而且这块地被分为了主要的三块区域：集会点、水池和相对私密的聊天地点，可供人们休息和游玩。

钱韵仪

图8-5 平面布局设计的演绎过程（1）

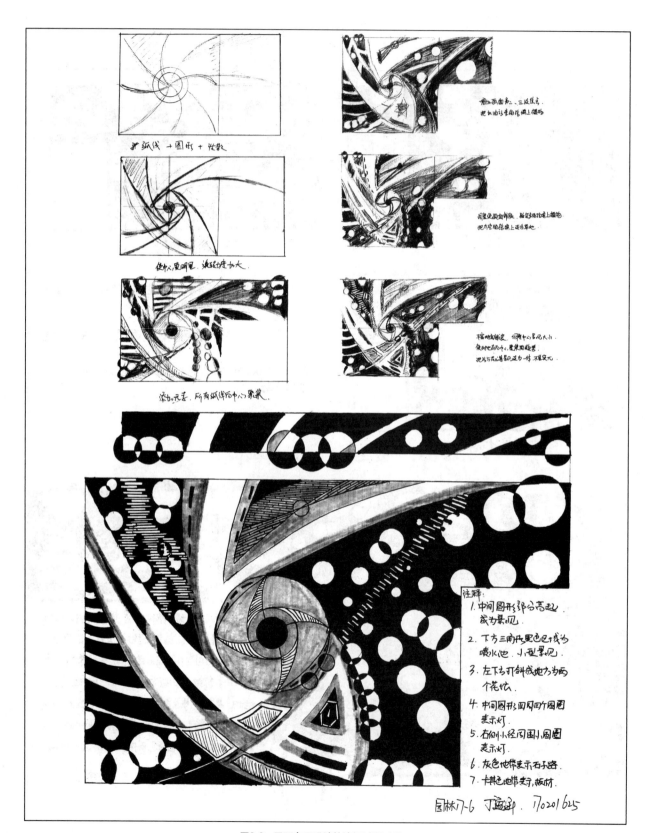

图8-6 平面布局设计的演绎过程（2）

第 8 章 从平面造型到风景园林平面布局设计

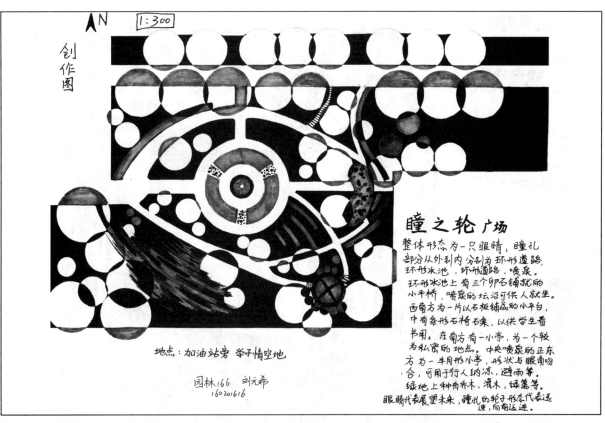

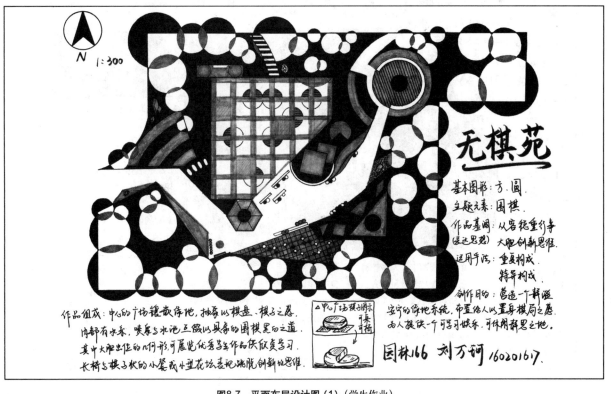

图8-7 平面布局设计图（1）（学生作业）

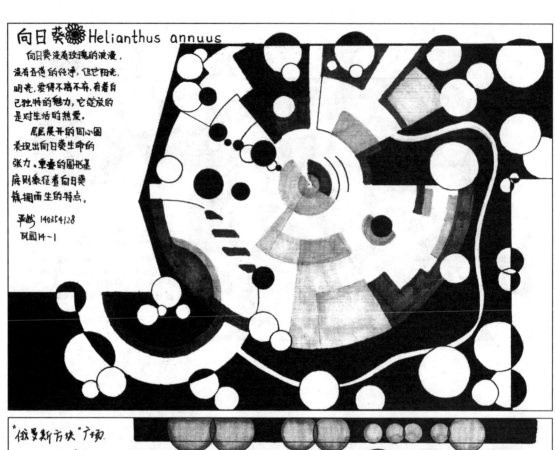

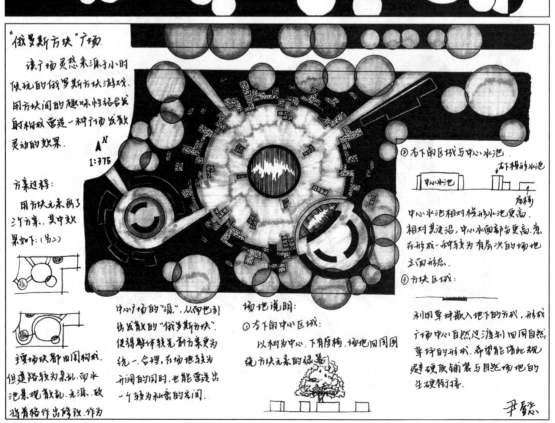

图8-8 平面布局设计图（2）（学生作业）

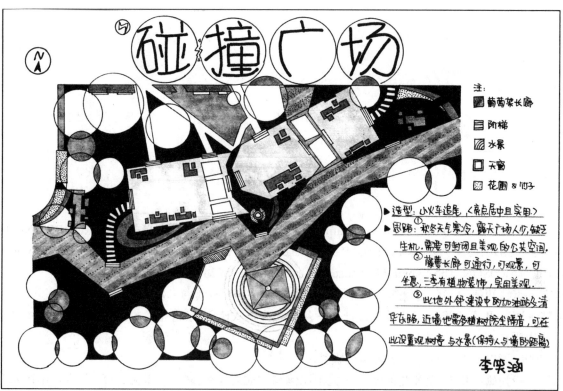

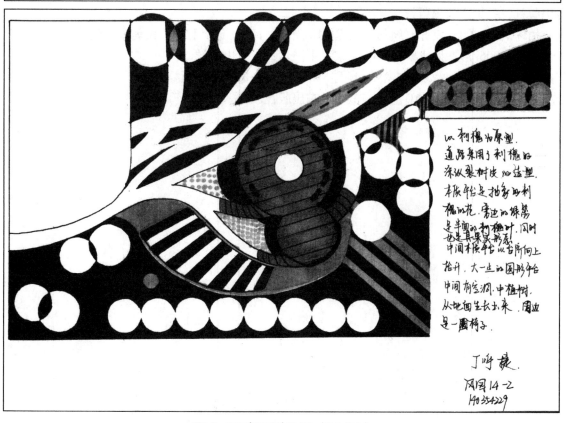

图8-9 平面布局设计图（3）（学生作业）

参考文献

MICHEL RACINE, Graphic Group Van Damme bvba, Oostkamp(B). 2004.ALLAIN PROVOST[M]. [s.n.]
THAMES&HUDSON. Peter Walker and Partners Landscape Architecture Defining Ghe cr[M]. [s.n.]
TIM RICHARDSON. The Vanguard Landscapes and Gardens of Martha Schwartz[M]. [s.n.]
弗兰克·惠特福德. 2001. 包豪斯[M]. 林鹤, 译. 北京: 生活·读书·新知三联书店.
格兰特·W·里德. 2005. 园林景观设计——从概念到形式[M]. 陈建业, 赵寅, 译. 北京: 中国建筑工业出版社.
韩魏. 2006. 形态[M]. 南京: 东南大学出版社.
金佰利·伊拉姆. 2001. 设计几何学——关于比例与构成的研究[M]. 李乐天, 译. 北京: 中国水利水电出版社, 知识产权出版社.
舍尔·柏林纳德. 2003. 设计原理基础教程[M]. 周飞, 译. 上海: 上海人民美术出版社.
田学哲, 等. 2006. 形态构成解析[M]. 北京: 中国建筑工业出版社.
邬烈炎. 2003. 设计基础: 来自自然的形式[M]. 南京: 江苏美术出版社.
赵蕾. 2007. 形态设计基础[M]. 上海: 上海远东出版社.